老年大学中国画临摹范本系列

梅、兰、竹

马麟春 著

山东美术出版社
济 南

目　录

梅属于蔷薇科多年生落叶乔木，由枝干、花和叶子组成。梅先花后叶，所以画梅一般不画叶子。梅花分单瓣和复瓣，写意表现梅花一般以单瓣为主。因为单瓣形花特点明显，易于表现，又因为单瓣形梅花是五瓣，所以画梅也取"梅开五福"的寓意。梅花的颜色分红、白、黄、绿等几大类。梅花开在冬末春初，先众木而花，先天下而春，傲骨立雪，老干似铁，作为画中"四君子"之一，受到了历代画家的喜爱。

早期画梅多以工笔画的形式出现，代表画家有宋代的马远、马麟、宋徽宗赵佶等。宋代的徐禹功以小写意的笔法表现梅，他的《雪中梅花图》，用笔生动老辣，所画枝干遒劲挺拔，并用淡墨渲染背景，有凌雪傲霜、端庄静穆之感。

元代是梅、兰、竹、菊"四君子"画大兴的时代，画梅的代表画家是王冕。王冕字元章，出生于贫苦家庭，他笔下的梅枝干十分舒展，如盘曲之势，梅花千丛万簇，开密体写梅花之先河，他常以巨干密枝来表现梅树苍穹清奇之姿，而笔下的嫩枝更是挺拔有力，生机盎然。

明代画梅的画家很多，早期的代表人物有陈宪章和王谦等。陈宪章画梅以王冕为师，所画梅花的繁复程度超过了王冕，他画的梅花密而不塞，有欣欣向荣之势，使人赏画时如置身花的海洋，坠入香雪之中。王谦画梅气势大，也很注重枝干姿态的美感。陈淳所画的梅花枝干老嫩交错，勾花点蕊浓淡交织，用笔率意有致。而徐渭则以大写意笔法画梅，用笔豪放、无拘无束，借画以抒胸怀，他的作品真正体现了水墨画清新透明的艺术特点。明代陈洪绶以双钩法画梅，造型简朴古拙，形象夸张，有较强的装饰性。

清代扬州画派的画家有很多善画梅，代表人物是金农和汪士慎。金农以稚拙古劲的多种笔墨手段为梅花造型，他以梅为师，虽然画的都是郊路野梅，但给人以耳目一新的感觉。汪士慎画梅取法王冕，但在用笔上更加灵动。赵之谦画梅则画法与书法相结合，画出来的梅奇绝沉雄、活泼飞动、气魄豪迈，开一路新境。吴昌硕以石鼓文的笔法入画，笔走蛟龙，交错百变，他画梅的枝干以单笔来表现，画面金石味十足，开创了一代大写意画梅新风。

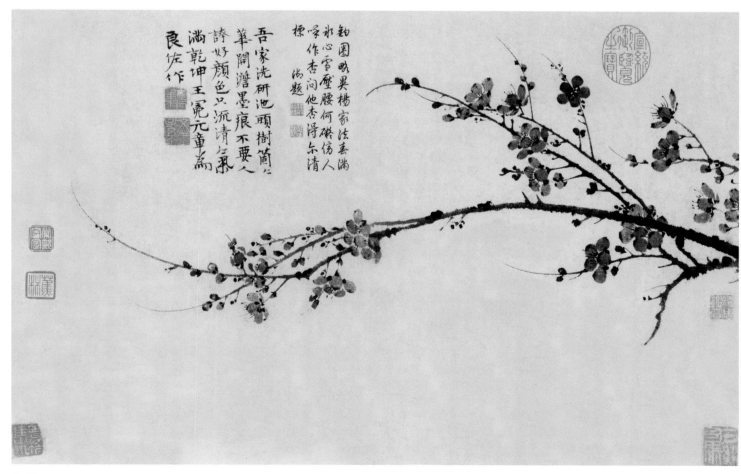

墨梅图 王冕（元）

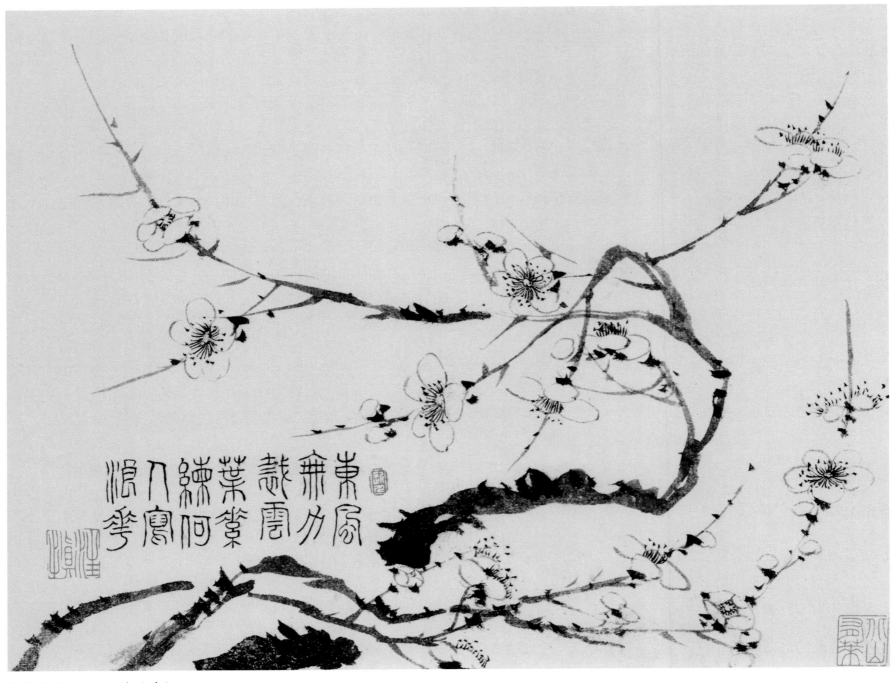

墨梅册之一　汪士慎（清）

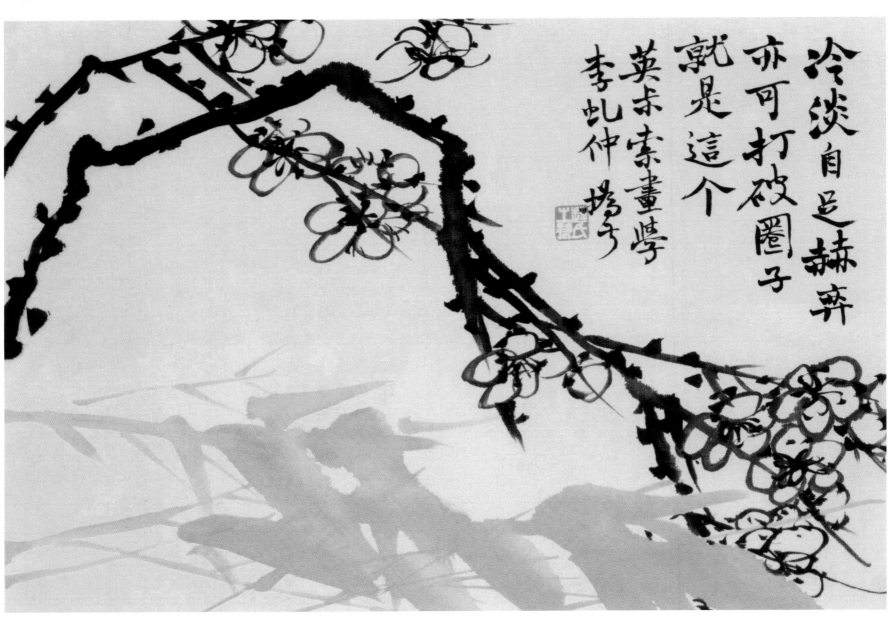

花卉册之一　赵之谦（清）

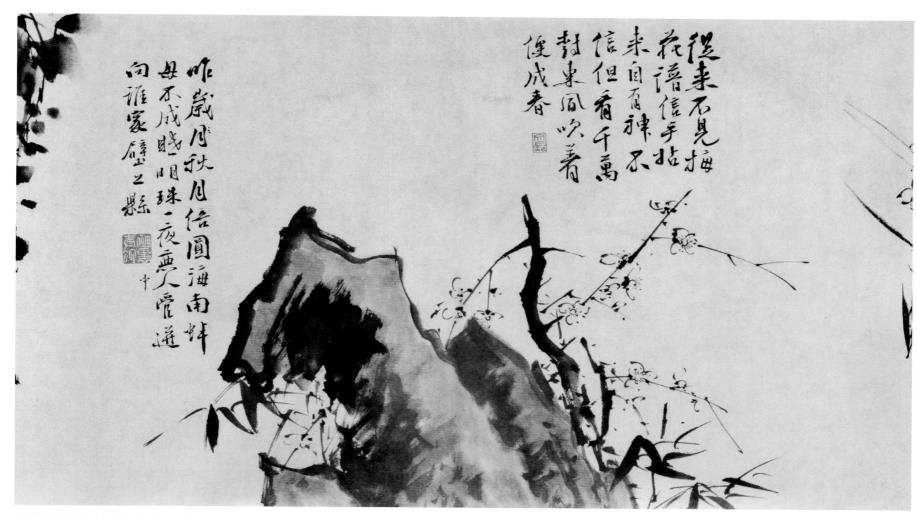

墨花九段图（局部）徐渭（明）

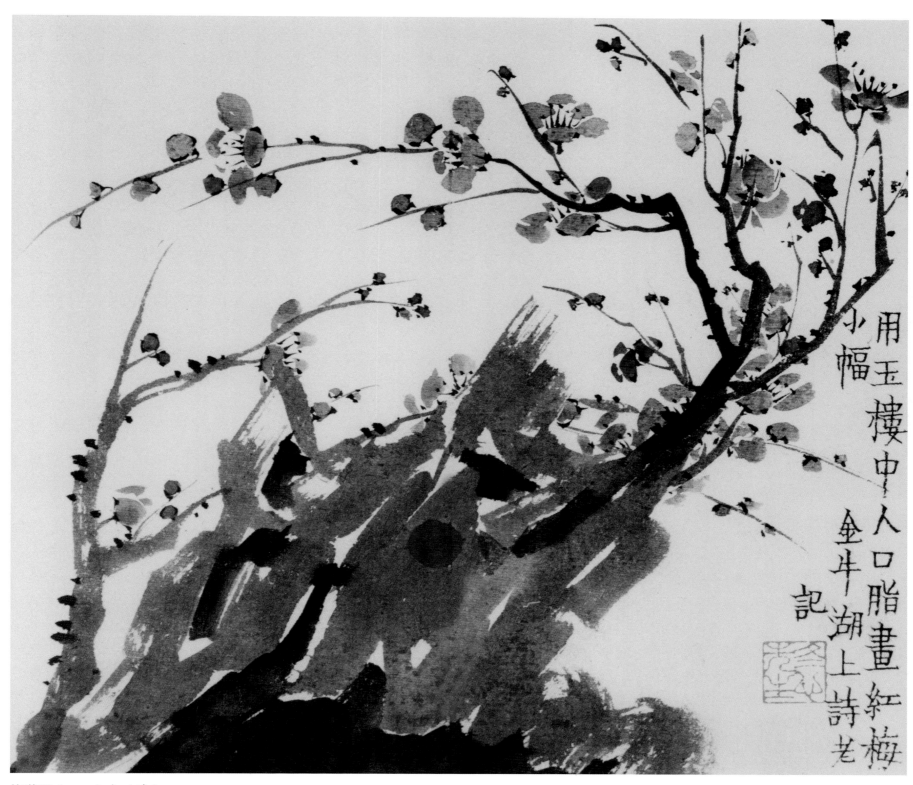

梅花册之一 金农（清）

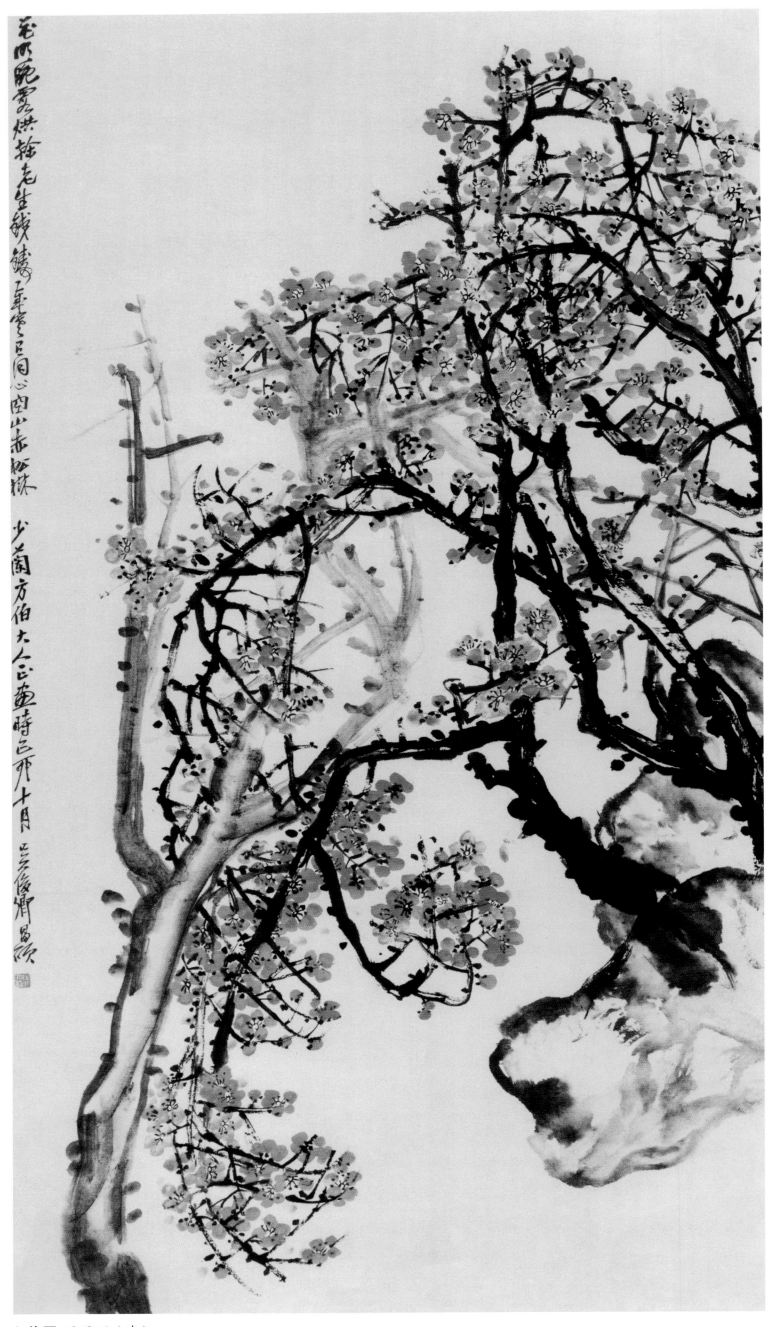

红梅图 吴昌硕（清）

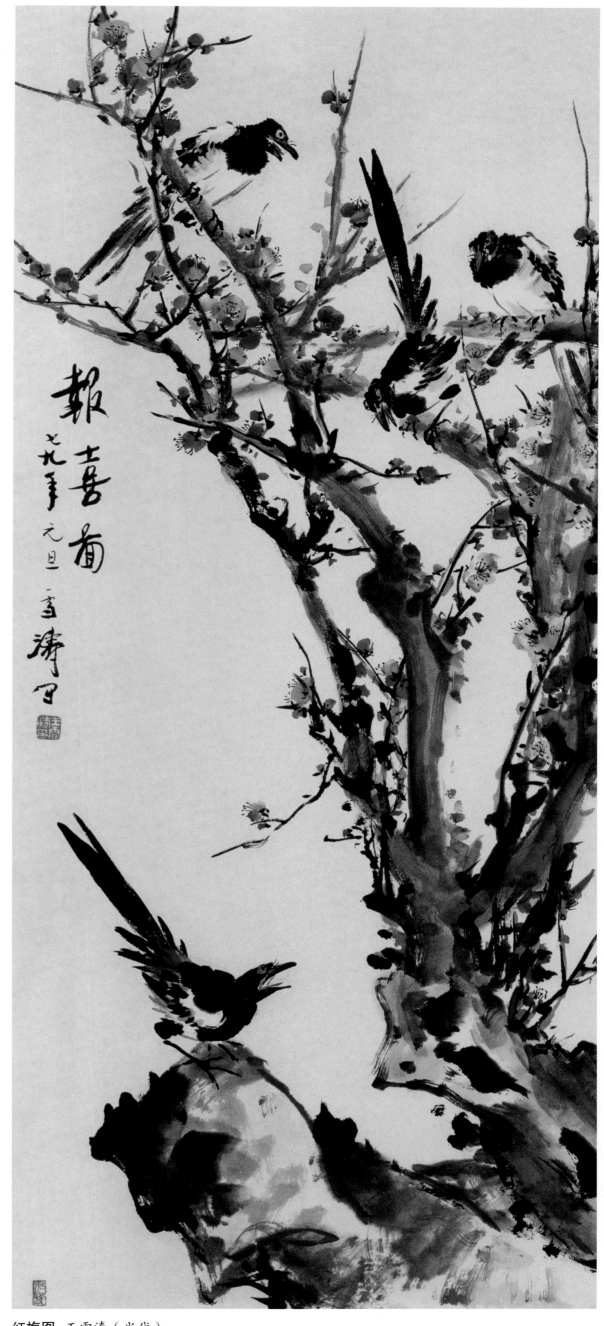

报喜图

红梅图　王雪涛（当代）

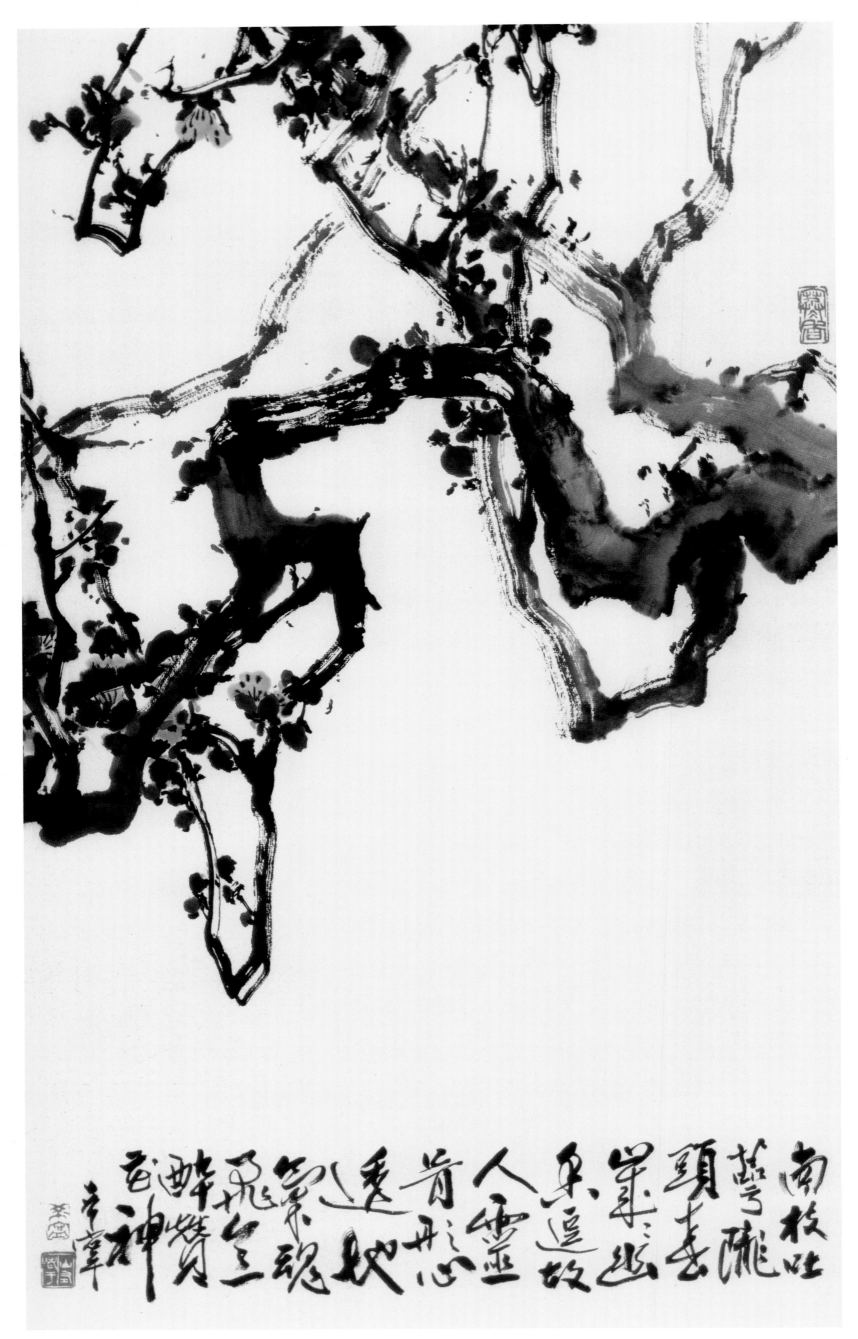

醉花神　于希宁（当代）

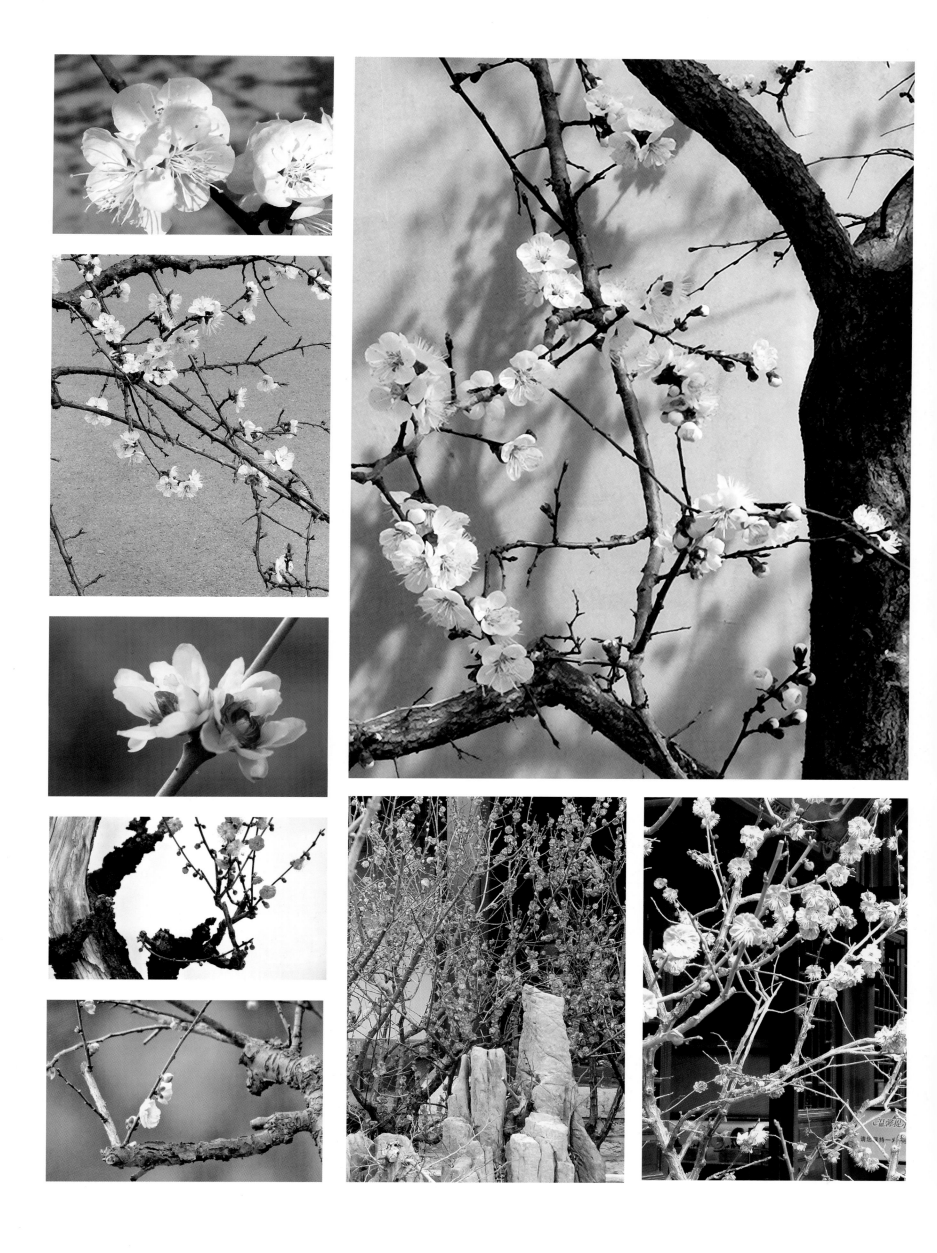

梅枝干画法

梅的枝干分老干、枝、梢三部分。梅的枝干经多年风吹雨打，苔藓滋蔓，画时应充分利用笔墨的变化来表现其苍老多变的特点。

梅老干的画法

画老干一般应选用较大的狼毫笔，蘸墨前先将毛笔洗净，使毛笔内保持适当的水分，然后在笔的一侧蘸墨，墨色的轻重要根据所表现的老干的需要而定，可重可淡，下笔时要根据笔的捻、转、折、顺的交错变化以及笔锋的散、聚、侧、逆，使画出来的梅干有浓、淡、干、湿的墨色变化。这是画老干的最基本方法。

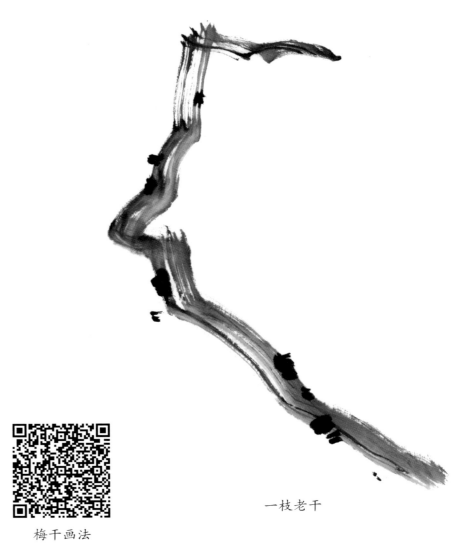

一枝老干

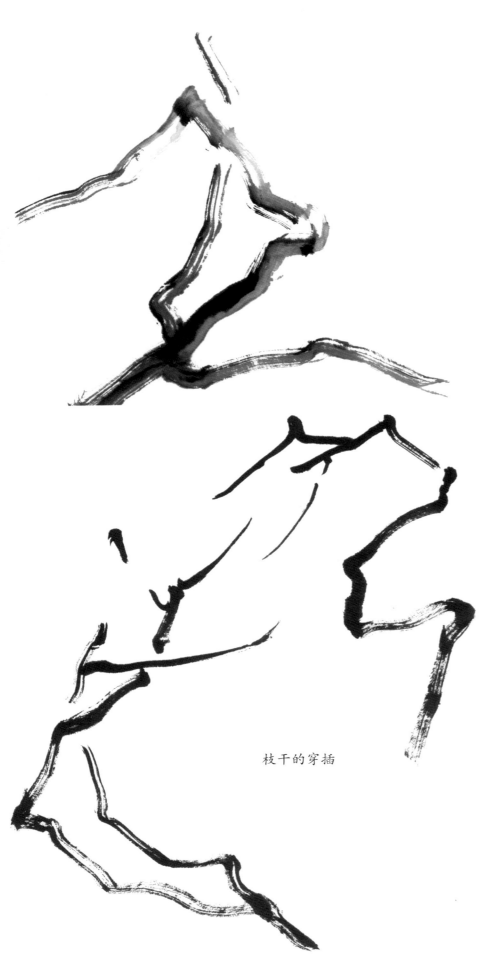

枝干的穿插

梅干画法

画一枝老干时还要注意老干各部分的长短变化，要有长有短，这就是人们常说的节奏感或乐感。画两枝老干要注意有前有后，枝干的前后关系要靠交叉的变化来表现，没有交叉则很难表现出空间感，交叉时前面的一段枝干要画得完整，可以用实笔实墨，画后面的枝干则用稍淡的墨。画三枝老干要在以上前后枝干交叉的基础上画出左右的变化。古人画树有"树分四枝"的说法，即要画出它前、后、左、右的立体变化。画梅花老干在结构上多用"女"字形，女字交叉可以演变出很多变体形。画三枝以上老干，要注意其聚散的变化，有主有次、有浓有淡，这样组成的画面才有气氛。但应注意干或枝不能三线交在一起，不能两干平行。

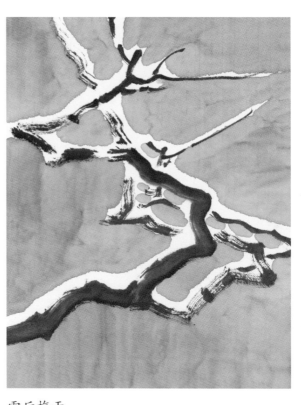

画雪后的枝干有两种方法，一种是在画枝干时把积雪的部分留出来，再沿雪的外缘用虚虚实实的墨线勾出雪的外形。另外一种是通过渲染背景的方法把有雪的部分空出来，空出来的地方就是雪。

雪后梅干

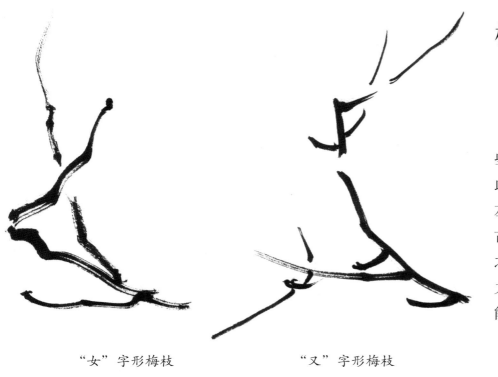

梅枝的画法

　　梅花的出枝有"又"字形、"女"字形、"破凤眼"、"之"字形、"S"形、"弓"字形、"戈"字形等形状，在这些形中常用的是"又"字形，一般画较大、较复杂的枝干时常用此形。花是沿着枝干的四周生长的，所以若花的位置有前、后、左、右之分，画枝时应留出枝干前面花的位置，不可笔笔完整。古人画梅枝有"梅要枝清，最戒连绵""枝留空眼，花着其间"之说，讲的就是这个意思。画梅枝要中锋行笔，用笔要坚挺有力，画梅枝在布局上也要注意疏密的变化，枝条有疏密，画面才能生动。

"女"字形梅枝　　　　　　　"又"字形梅枝

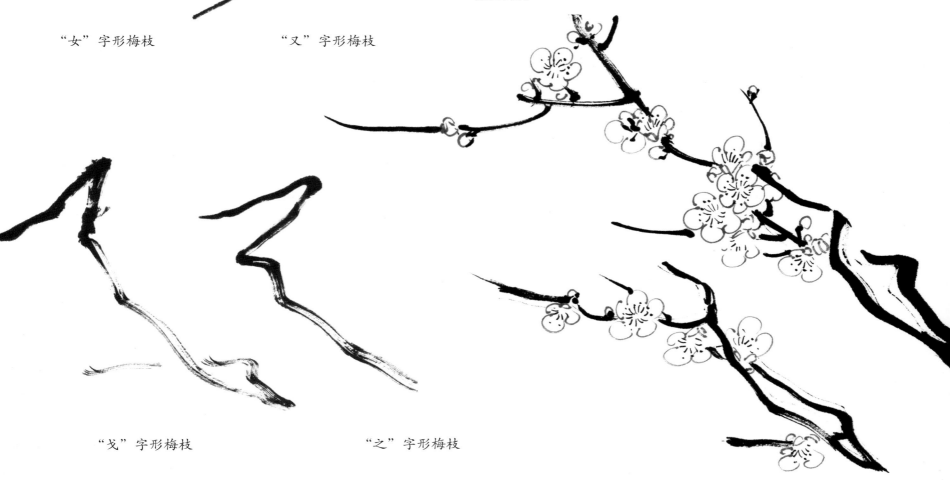

"戈"字形梅枝　　　　　　　"之"字形梅枝

"枝留空眼，花着其间"

梅梢的画法

　　画梅梢多采用鹿角或"丫"字形，梢是梅花较嫩的枝条，是梅花开花、结果、生叶的部分，所以画梅梢时要注意其长短变化，用笔应坚挺有力。

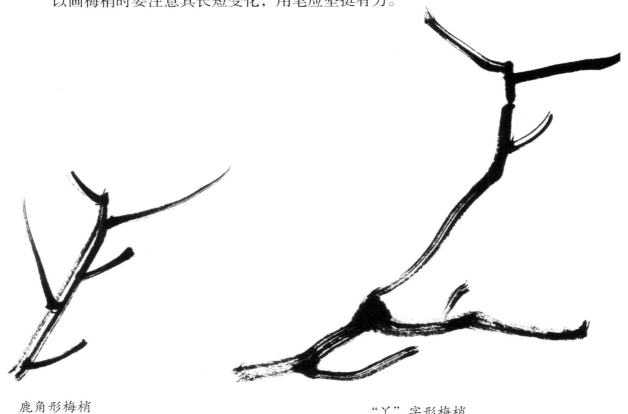

鹿角形梅梢　　　　　　　　　　　"丫"字形梅梢

梅干点苔

老梅干有苍老的鳞皮，单靠一笔一墨很难表现出它的气势。梅干点苔则能表现出其特有的美感和变化。苔点点得好可以表现出梅干的质感和动感，增加画面的气氛，另外还可以掩饰画面的不足，苔点一般要用重墨藏锋来点。

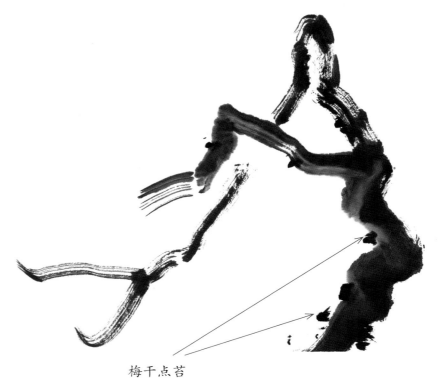

梅干点苔

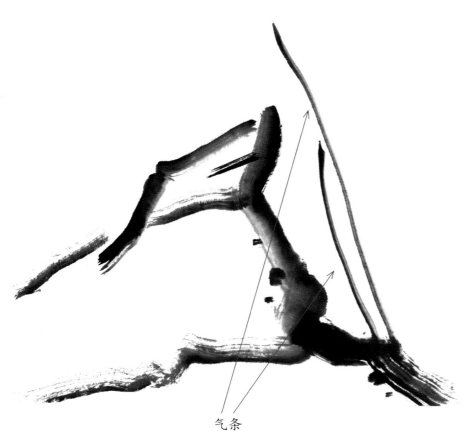

气条

气条的画法

气条是梅一年生的新枝，一般在根部或枝干转折处丛生，往往能给梅衬托出生机。气条本身不生权也不着花，画气条时笔锋都应向上，中锋用笔，用墨也应有变化，注意几根气条不能过于平行。

梅花画法

梅花的花瓣有单瓣和复瓣之分，写意画花一般以单瓣为主，因为单瓣花的造型明显，特点明确，易于表现。单瓣形的花有五个花瓣，花有正、侧、仰、背等角度以及成苞、初放、全放等形态。全放开的花从侧面看是扁平型，半开放花是椭圆型。梅花除有花瓣外，还有花托和花蕊，花托也是五瓣，花蕊有蕊和蕊丝。

勾花法

画花常用的方法是勾花法，即以单线勾出梅花的形状，勾线时要注意花瓣的大小变化，根据透视可以将瓣处理成或方或圆或椭圆等形状。勾花一般用淡墨，花托、花蕊和蕊丝用重墨。

单线勾花

勾花法常见的梅花形态

10

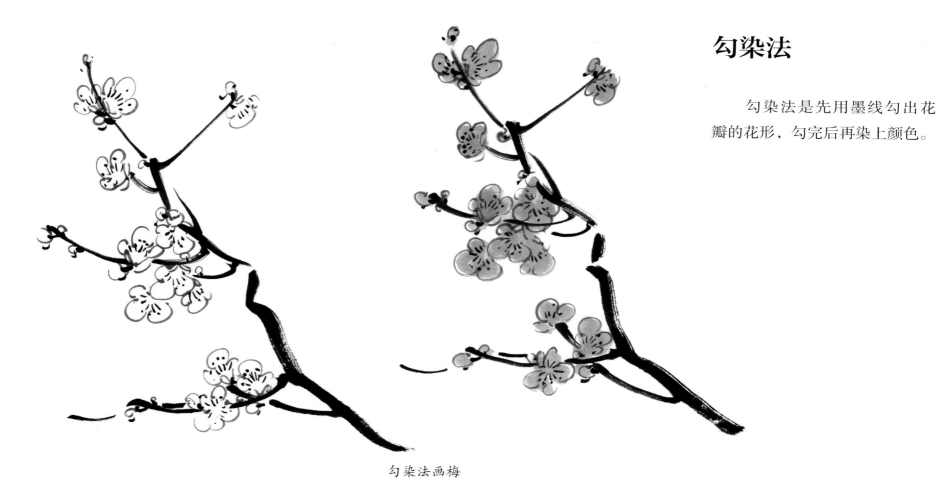

勾染法是先用墨线勾出花瓣的花形，勾完后再染上颜色。

勾染法画梅

点花法

点花法即没骨法，根据梅花的不同颜色选用色彩。常用的有深红、淡红、胭脂等颜色。先用颜色点出花形，用笔要外实内虚，起笔要藏锋。花的大形画好后，再用重墨或颜色点花蕊。点花法画梅花可以用水调花瓣颜色的浓淡，近处的花浓，远处的花淡。也可以用白粉调花瓣的浓淡，即先在笔上调白色，再在笔尖上蘸重色，先画近处的花瓣，再画远处的花瓣，这样远近浓淡，自然变化和谐。画梅花也可以先点后勾，即用颜色先点出梅花的大形，然后再用墨或色勾出细节。

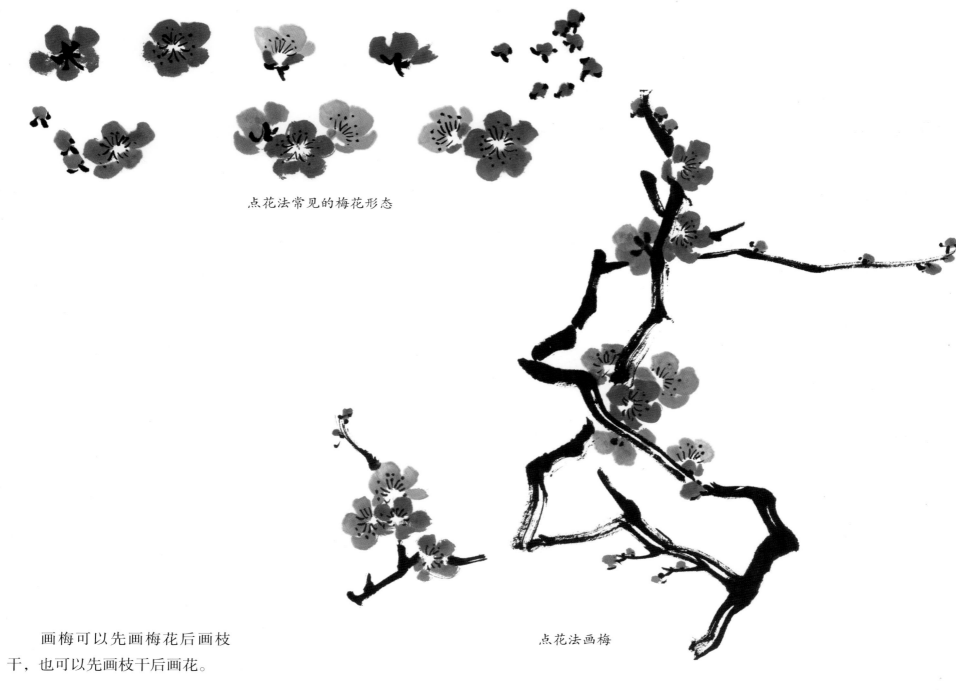

点花法常见的梅花形态

画梅可以先画梅花后画枝干，也可以先画枝干后画花。

点花法画梅

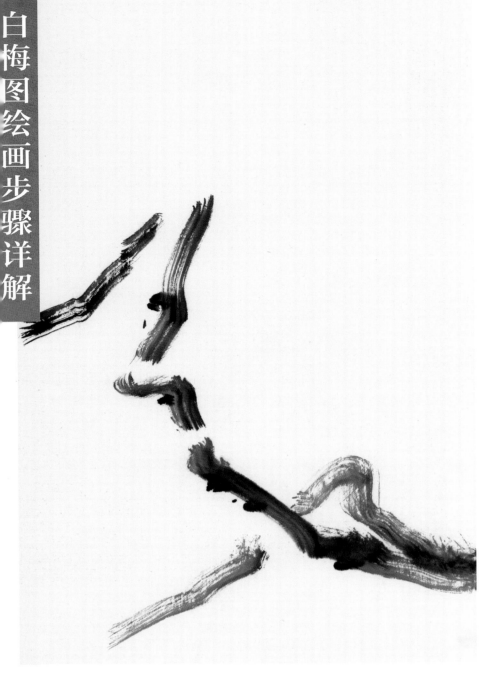

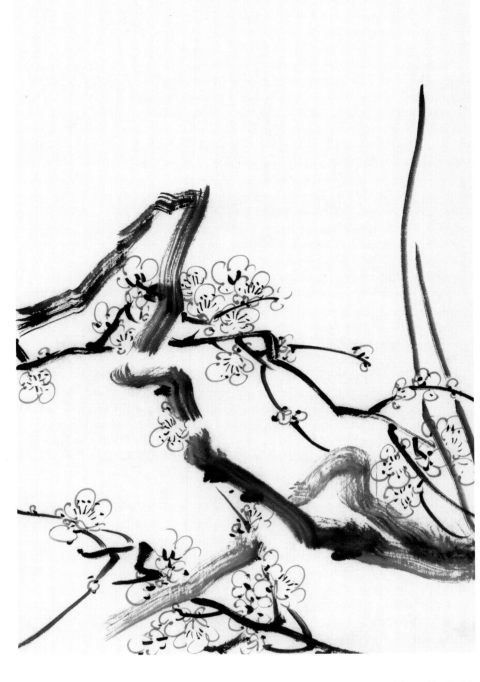

1. 画老干。先将毛笔洗净，在毛笔上留适当水分，然后在毛笔的一侧蘸重墨，这样蘸墨的一侧和不蘸墨的一侧对比就有了浓淡变化，然后下笔。一枝老干用笔上要有正、侧、顺、逆的笔锋变化，利用这些用笔和用墨的技巧，使画出来的老干既有浓、淡、干、湿，又显苍老多变化。第一枝老干画好后，再画第二枝老干，第二枝老干画在第一枝老干后面，所以，在和第一枝老干相交时，应该避开第一枝老干，以分出前后。两枝老干相交形成"女"字形，这是画老干的基本造型。

2. 添枝画花。老干画好后，再根据画面需要添枝，梅花枝梢多用"又"字形或鹿角形，画枝不能画全，要留出前面着花的位置，花在枝梢上生长，分前、后、左、右，所以，画枝时一定要留出前面花的位置。这幅画表现的是白梅，用勾花的方法来完成。梅花有全开、半开、小花苞等形状，有正、侧、仰、俯等各种变化，这些在一幅画中都要得到体现。

白梅图绘画步骤详解1

白梅图绘画步骤详解2

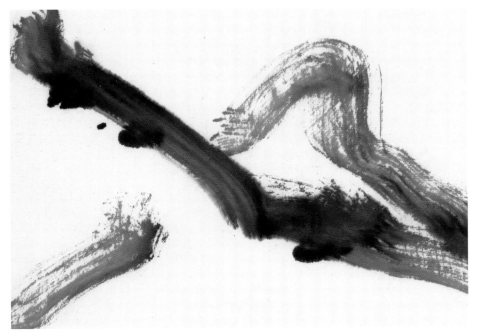

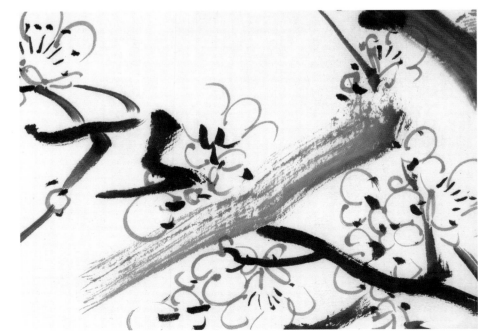

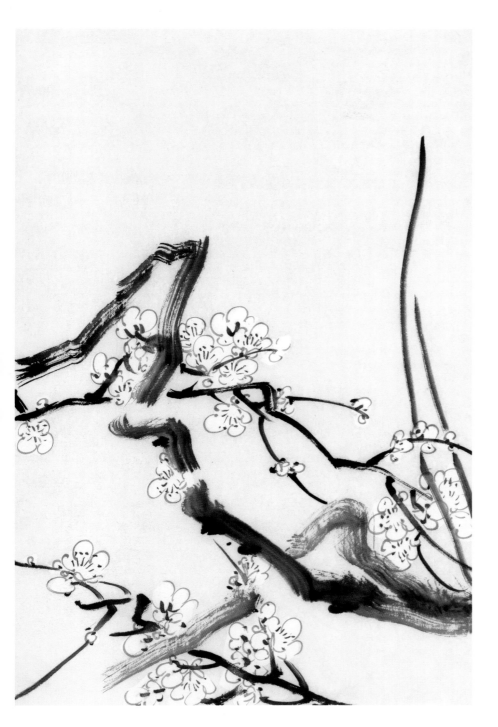

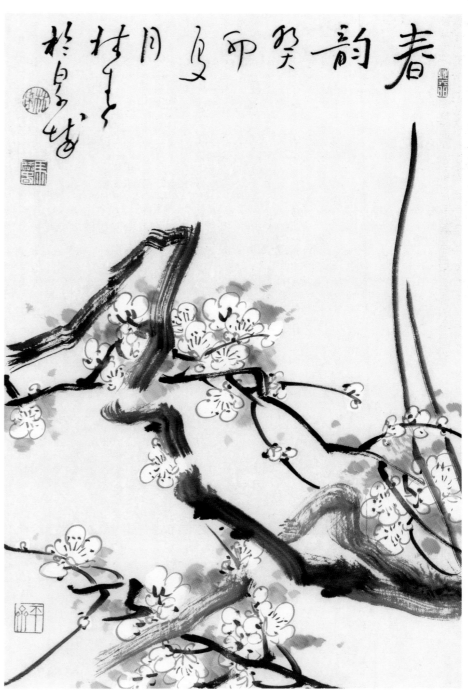

3. 着色。花头画完，待墨色干后，将画面反转过来，在纸的背面沿花形着白色，这样既能避开在正面着色覆盖墨线，又能利用宣纸的透明效果，使花更白。

4. 淡墨衬花，题款。待花头的白色干透后，在画的正面用淡墨虚笔衬托花头，这样更能增加花头的立体效果。最后题款盖印。

白梅图绘画步骤详解3

白梅图绘画步骤详解4

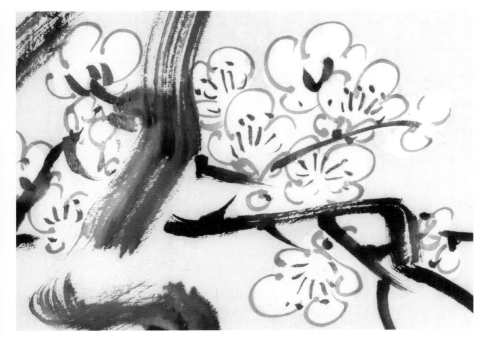

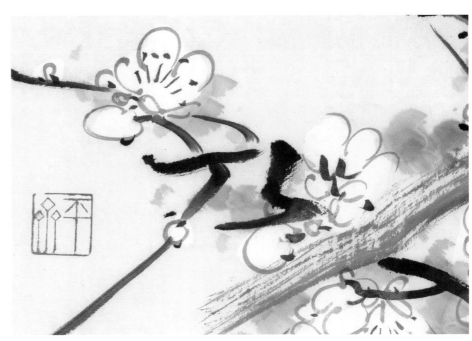

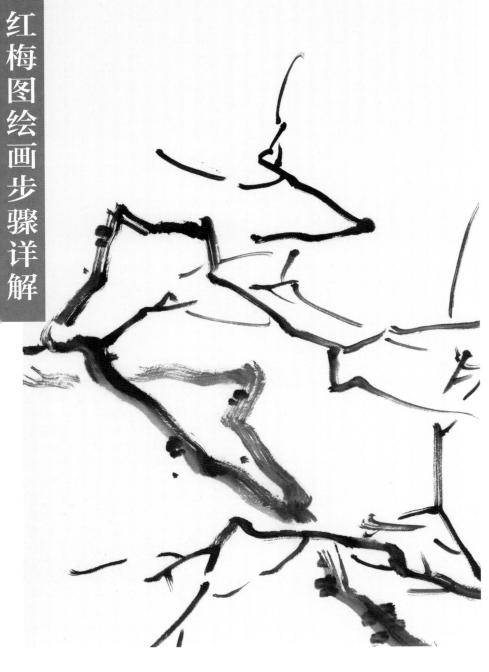
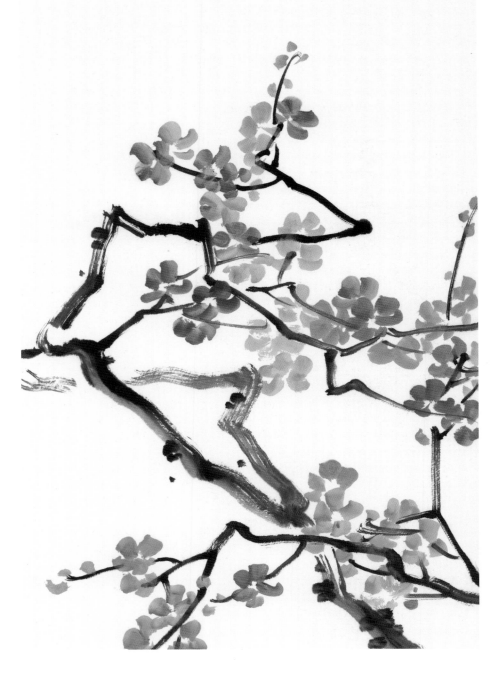

1. 画枝干。先画两枝老干，成"女"字形，分出前后，老干点苔。再添加枝梢，注意留出花的位置。

2. 点花。这幅画用的是点梅法，也就是没骨法。先将毛笔洗净，然后在毛笔上蘸白色，笔尖上蘸胭脂色，画一组花蘸一次颜色，这样先画的花颜色重，后画的花颜色浅，花的颜色浓淡分明。花的造型要根据着花的位置不同，分出正、侧、仰、俯、全开、半开、花苞等各种变化和形状。花头的行笔要外实内虚，花瓣外边清楚，向内则虚。

红梅图绘画步骤详解1

红梅图绘画步骤详解2

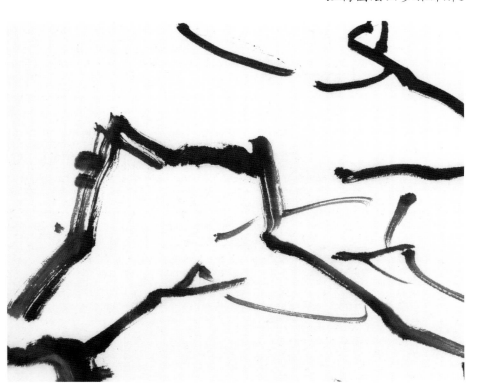
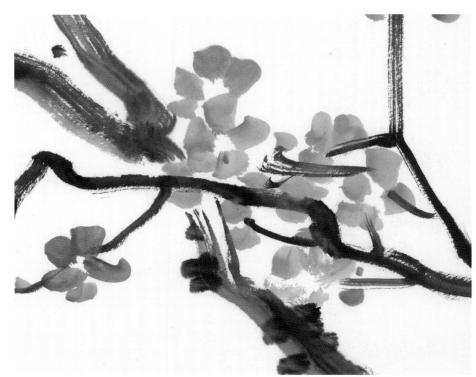

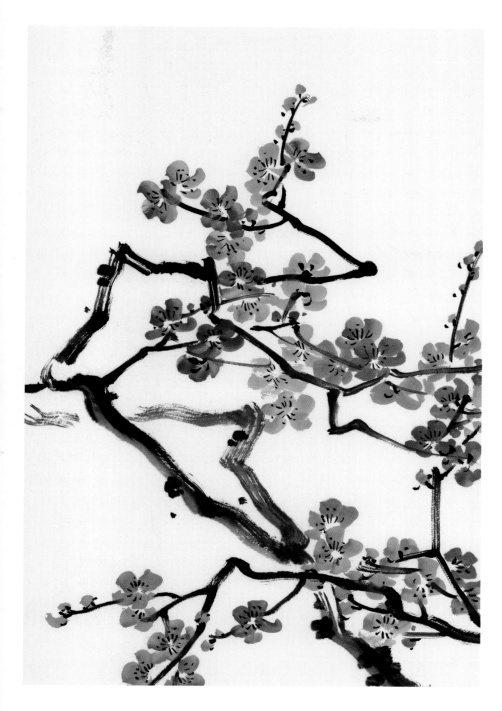

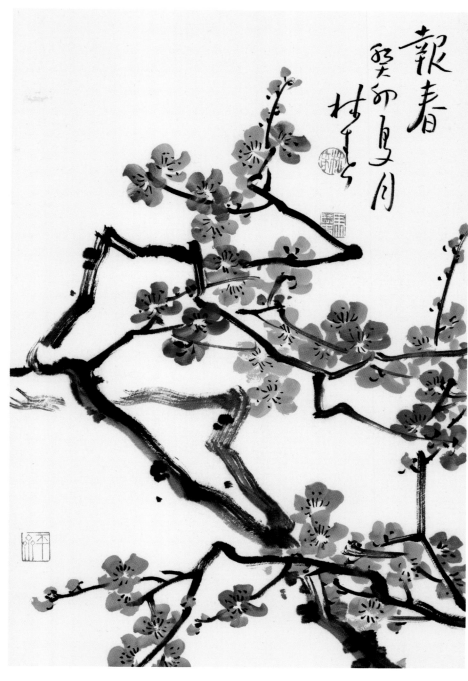

3. 点花蕊和花萼。待花瓣的颜色半干时点花蕊，梅花花蕊分蕊丝和花蕊两部分，蕊丝白色，花蕊为黄色，写意画表现花蕊和蕊丝一般都用浓墨表现。花萼是包裹花瓣的，画在花瓣的后面，表现背面的花。花蕊和花萼对表现花头的方向很重要，要细心收拾。

4. 根据画面构图需要，在画面的右上角题款，盖印完成。

红梅图绘画步骤详解3

红梅图绘画步骤详解4

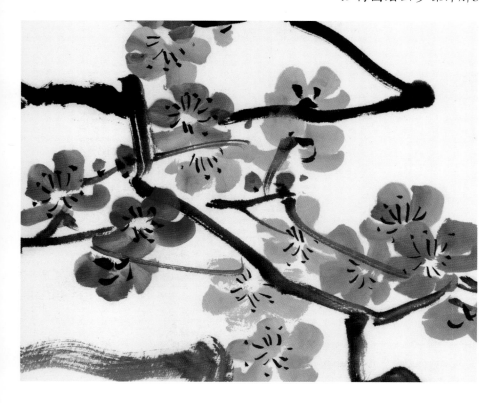

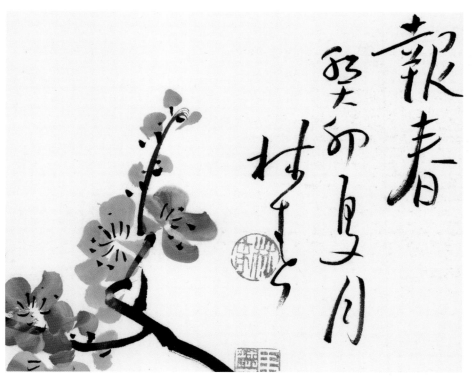

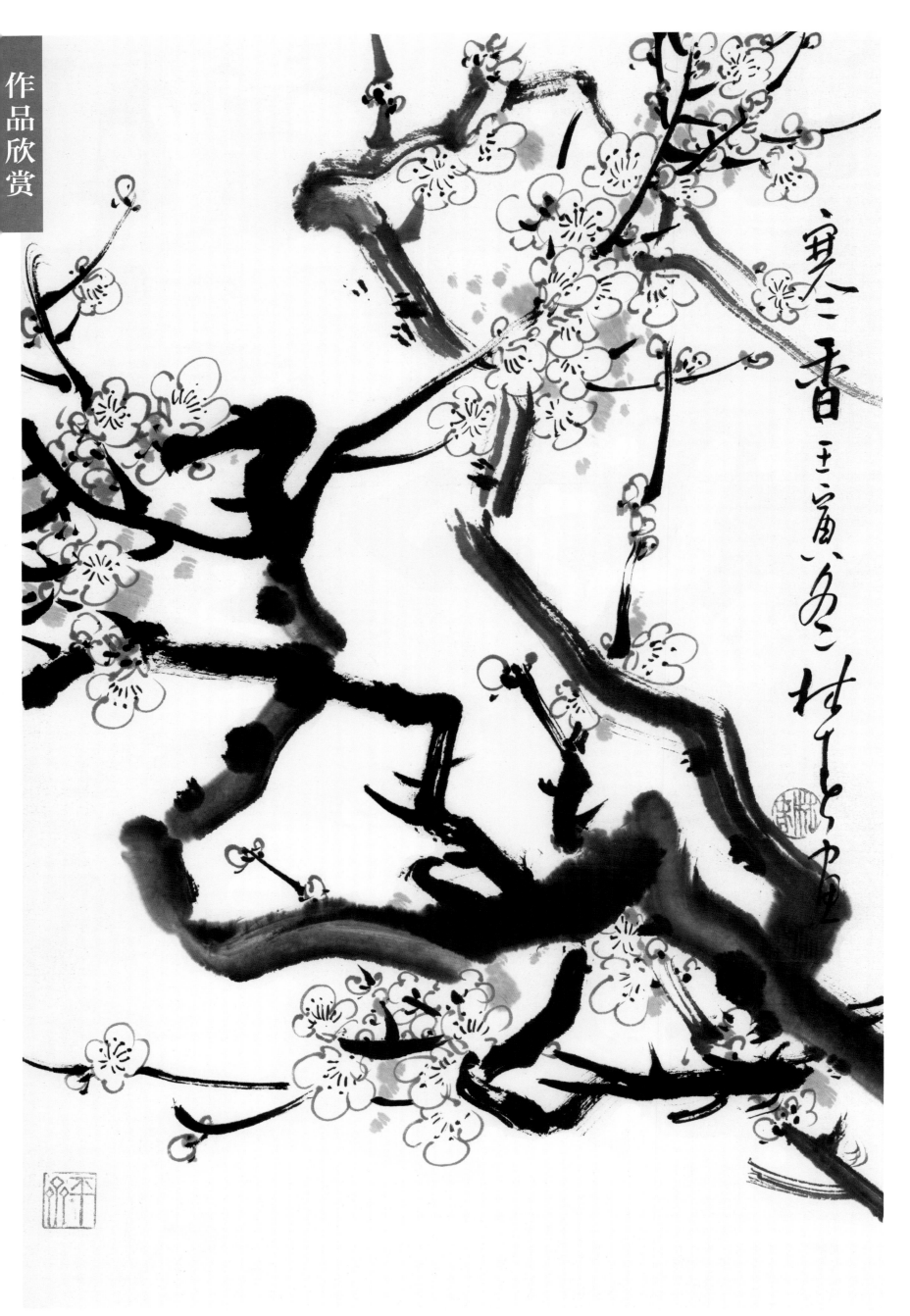

寒香 马麟春

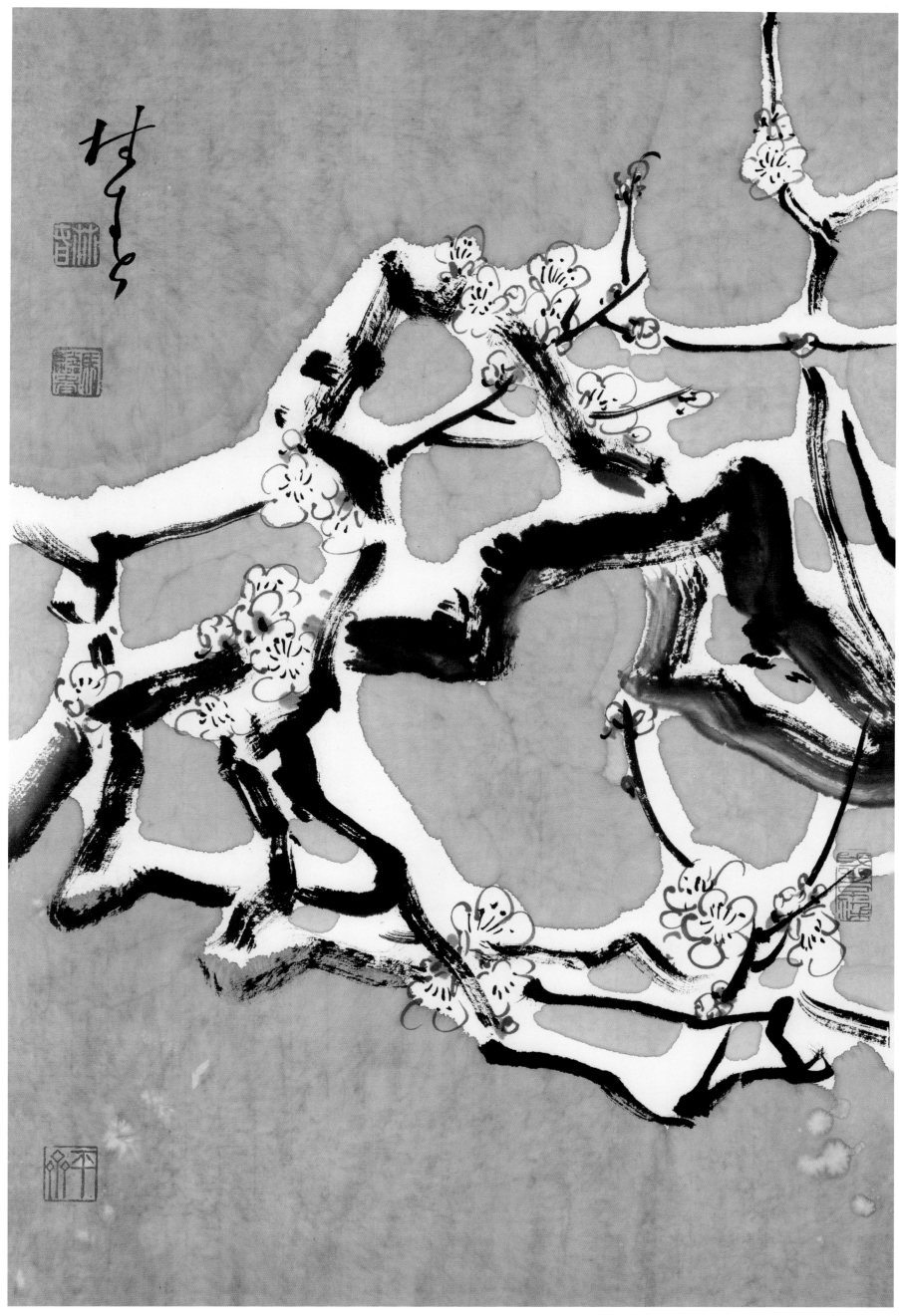

雪梅图 马麟春

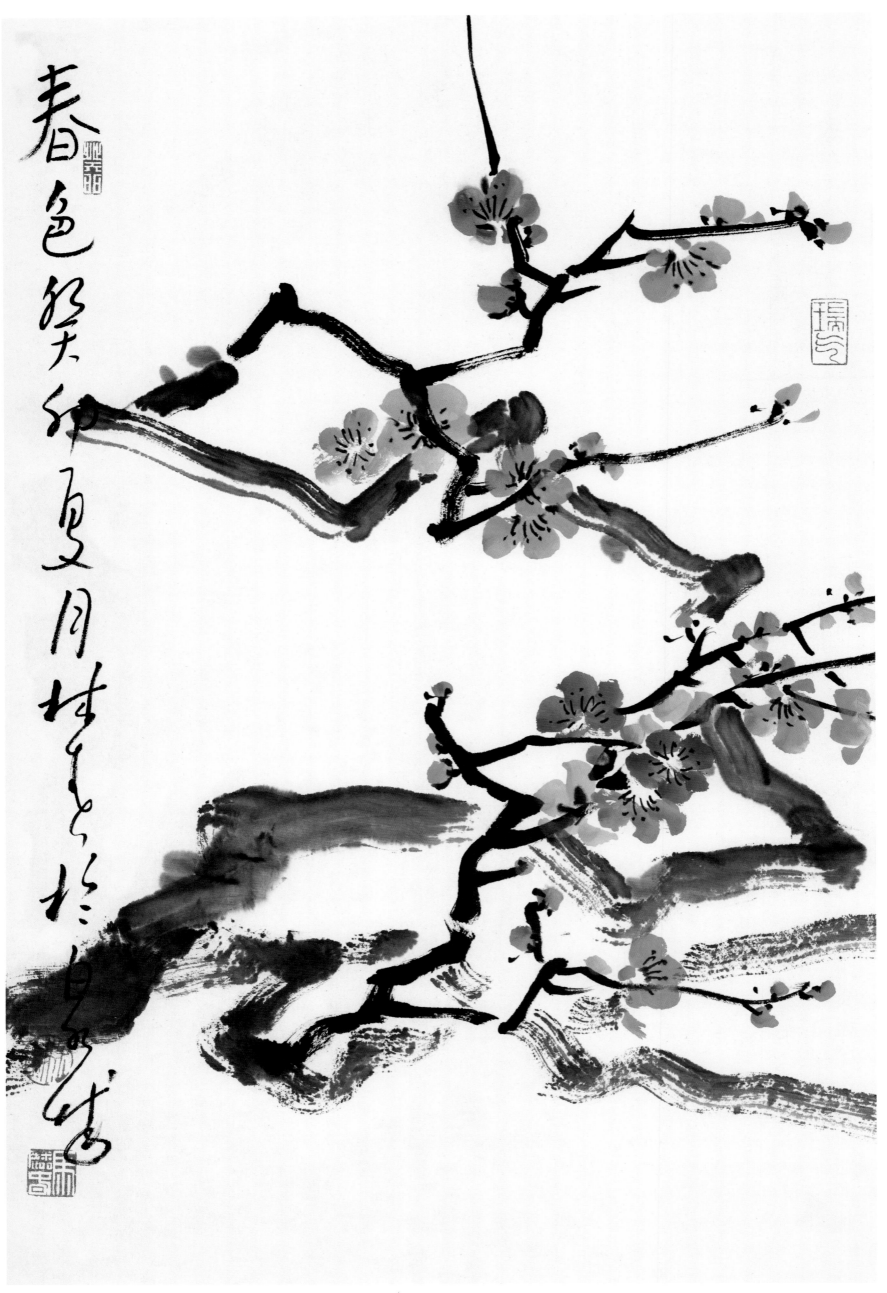

春色 马麟春

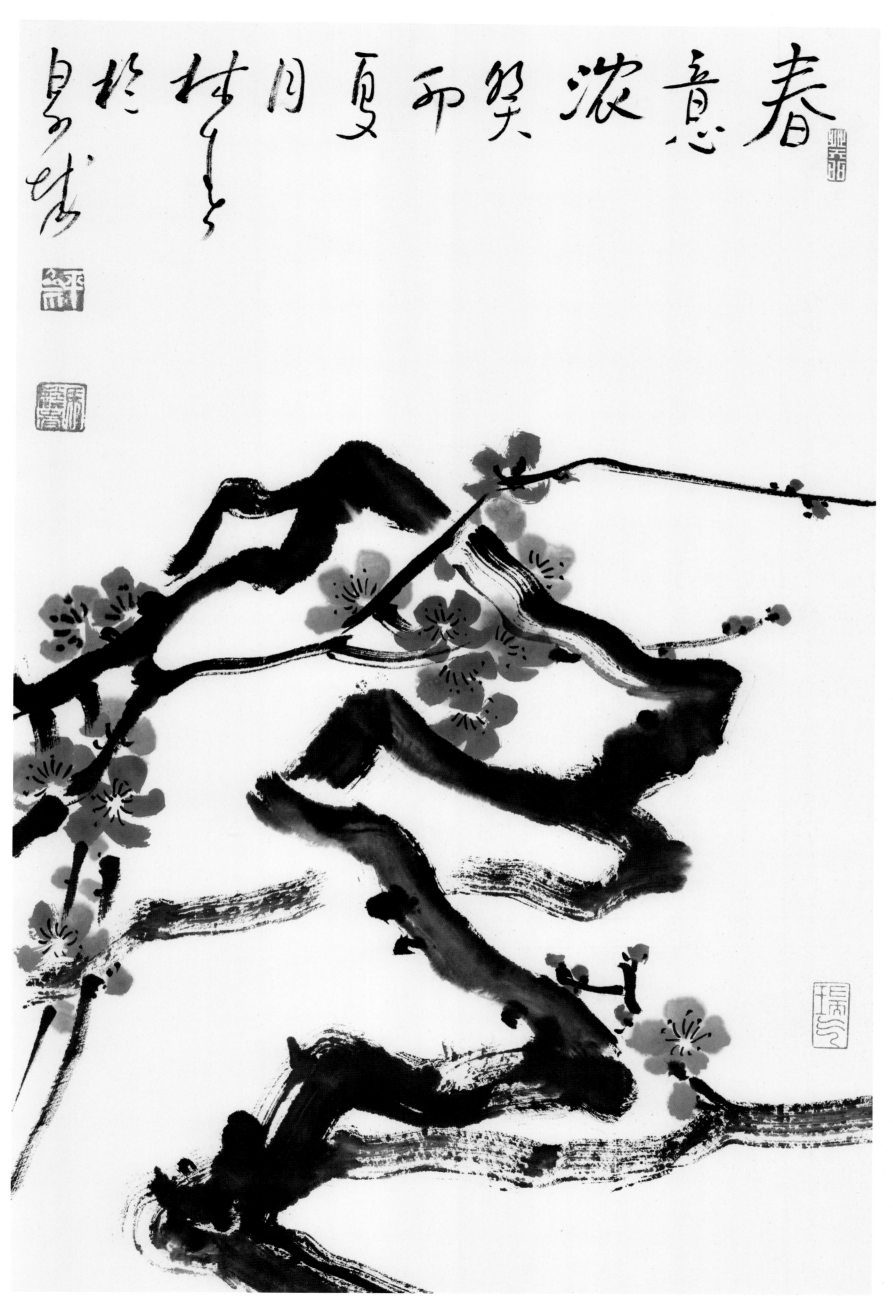

春意浓 马麟春

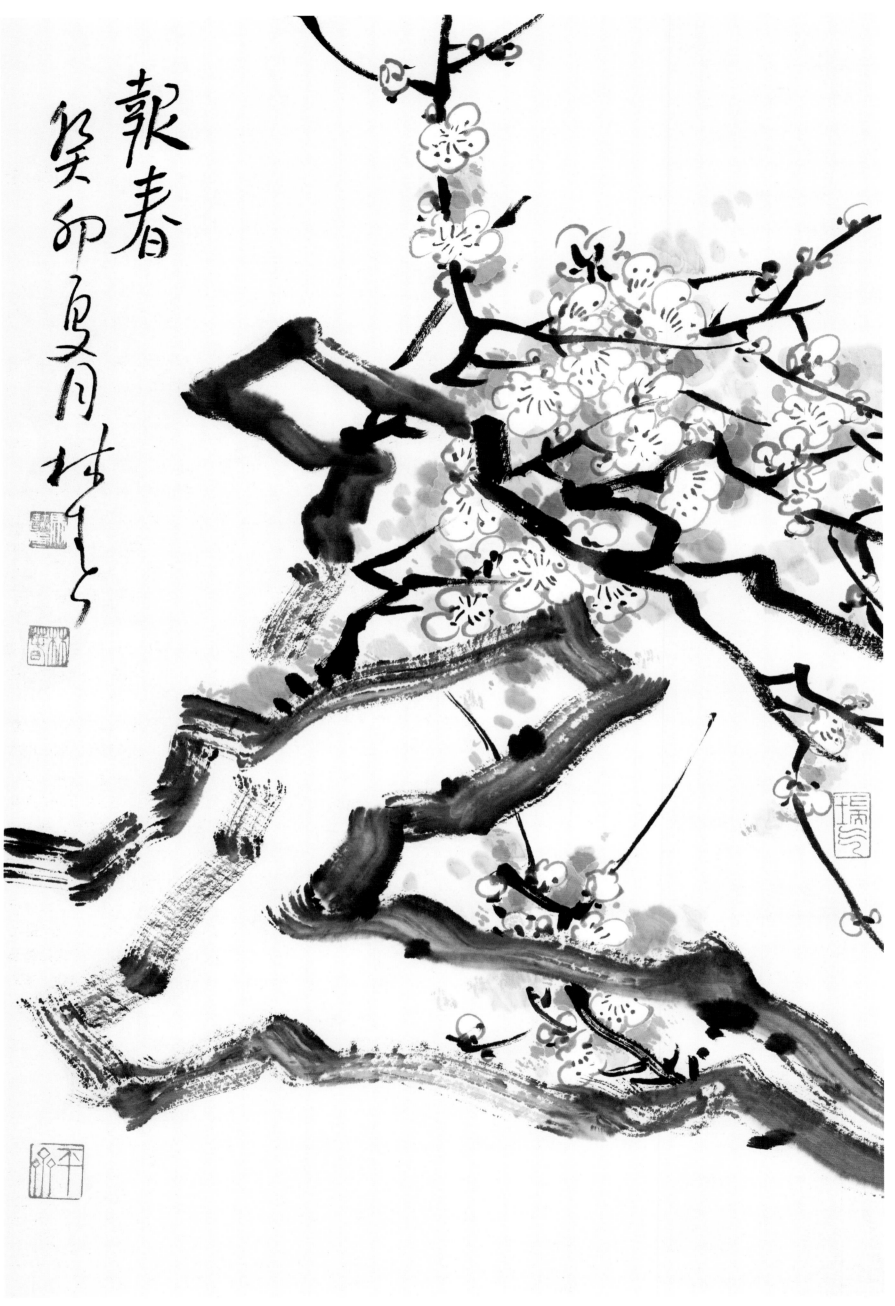

报春 马麟春

兰是梅、兰、竹、菊"四君子"中一个重要的组成部分。兰花"生于山林，不以无人而不芳"，只闻其香，不见其花，留香气在人间。

兰花的这种暗香、幽香的品格为历代文人所赞赏。孔子称其为"王者之香"。兰的品种很多，按照生态习性有地生兰和气生兰之分。地生兰的特点是根埋土中，吸收土中的水分，北方的兰大多是这种；气生兰大多生长在热带地区，根部露在空气中，靠吸收空气中的水分生长。兰按花型分有两种：春兰和蕙兰。春兰一茎一花；蕙兰一茎多花，有一茎几朵、十几朵、几十朵不等。兰按季节分又有春兰、夏兰、秋兰、寒兰等。按花形分有蝴蝶类、水仙类、梅瓣类、荷花类等。兰的叶子也因品种的不同而各有变化，有宽、窄、肥、厚、细长等不同类型。

中国画表现兰多叫写兰，宋代及以前描绘兰的方法大都是双钩填彩法，真正的写兰是从宋末元初开始的。画家赵孟頫是元代的画兰大家，他首先提出"书画同源"，以书入画，用笔柔中带刚，笔圆墨润、苍秀，画兰时叶子以中锋笔法写出，叶子的正反以笔的提按来表现。元代画家郑思肖也是一位画兰大家，他把兰花融于自己的满腔爱国热情中。郑思肖画兰，以物寄情，他画的兰花多是露根之兰，被人问何故，他回答："地被人夺，君不知耶？"他在诗中写到："一国之香，一国之殇。怀彼怀王，于楚有光。"爱国之情，心存诗中。他所画兰花，笔简意繁，天真率意，形神兼备。

明代的徐渭和陈淳，他们虽不专攻兰，但偶写兰，风度却出常人之上。徐渭大笔奔放，陈淳严谨写实。明代的写兰大家当推文徵明，从他的代表作《兰花图卷》中可以看出他画兰的艺术特色，叶子飘逸，密而不乱，前后层次分明，千蕊万叶一气呵成，用笔提按变化非常清楚。

清初的朱耷与石涛也擅写兰。朱耷用笔简洁，有的兰虽只有三五笔，笔法却精致到了极点。石涛的兰能粗能细，可简可繁，他常把石头与兰花画在一起，仿佛将兰置身于大自然中，或倚石临水，烟梢露叶，或配以梅竹，生活味足，其笔法更是登峰造极，刚、柔、曲、直、尖、秃、光、毛，用墨则浓、淡、干、湿，变化丰富。兰最难画的就是兰叶，而石涛所绘的兰叶却能多而不乱，少而不疏，非常生动，可见他用笔运腕的功夫炉火纯青。郑燮也是清代的写兰大家，他的墨兰以草书撇捺的用笔方法画叶，疏而不空，密而不乱，疏密有致。他尤擅把石和兰结合起来，画面既严整又有变化，清高脱俗，自然天成，对后世画兰者影响很大。清末吴昌硕也是一位画兰高手，他所作的兰多用长锋羊毫，并用篆书的笔法入画，画面金石味足，浑厚坚挺，风格自成一家。

兰由兰叶、兰花、兰根三部分组成，结构虽然简单，但变化丰富，古人有"一世兰，半世竹"的说法，可见学习画兰是有一定难度的。一幅兰图，除了兰本身结构要画好以外，章法、意境、题款、盖印都是其成功的必要因素。水墨兰是文人画的一个重要题材，文人画讲究诗、书、画、印全方位修养，所以想画好兰，个人修养必须全面。学习画兰，同时应学习其他花卉的画法，尤其是竹子，兰竹不分家，两者在有些技法上是相通的。学习画兰必须长期坚持，有些道理讲起来容易用起来难，只有长期锻炼、积累，方能画出满意的兰花作品。

兰花竹石图（局部） 赵孟頫（元）

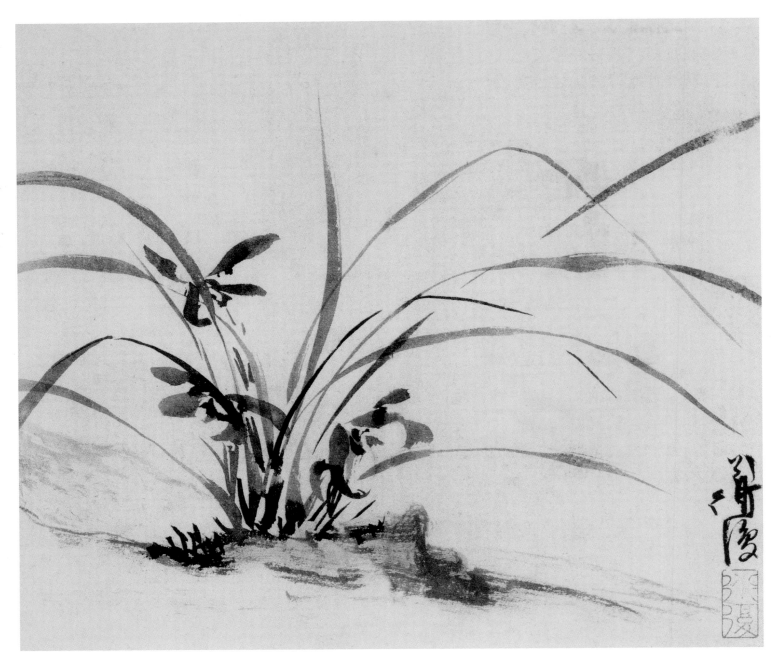

花卉册　陈淳（明）

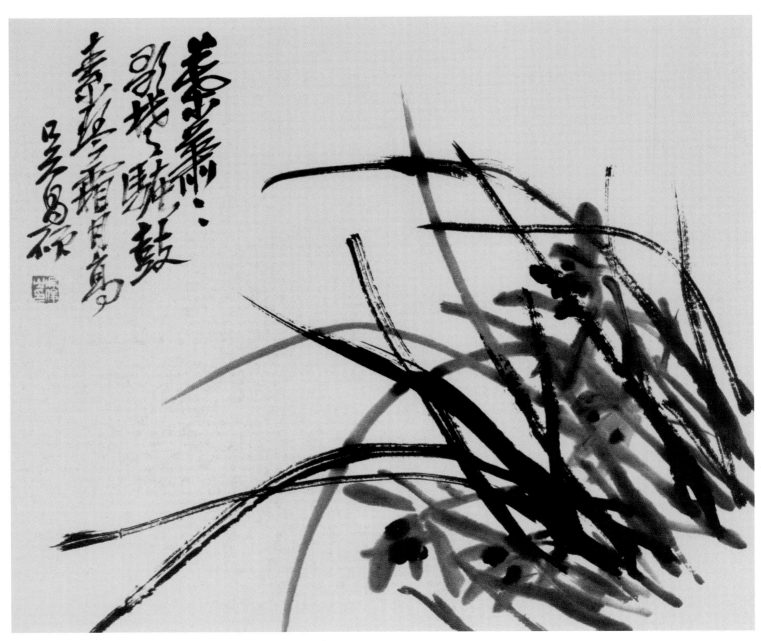

兰图　吴昌硕（清）

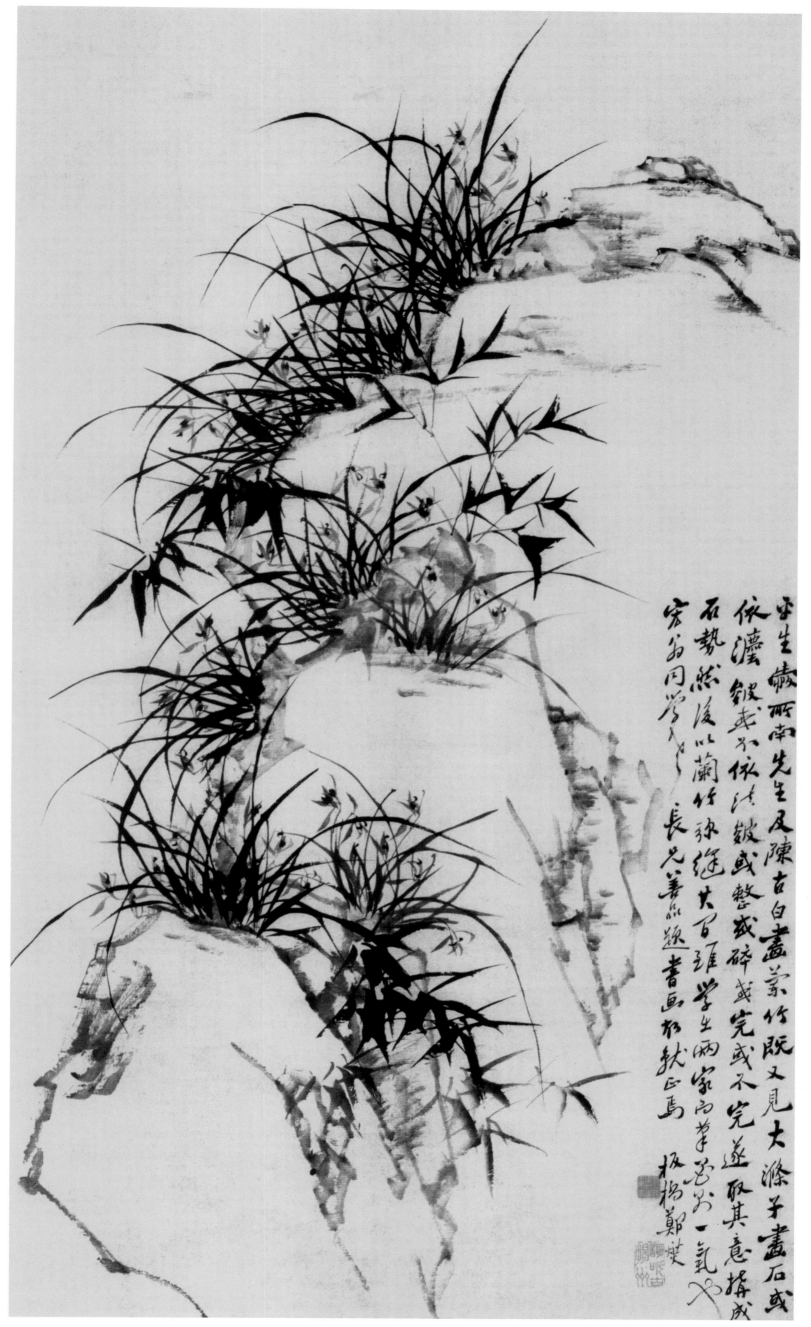

平生藏取两家之长，苦无门径，乃取其意辗转临摹，或依或缀大百难。学生两家而率尔自以一气呵成，板桥郑燮。石势然后以兰竹补缀完或不完，或整或碎，或依或不依，或竟或不竟，半生藏取南先生及陈古白画兰竹，既又见大涤子画石，或依或缀，或宽窄同学长光善画。题书画於欬正马。

兰竹石图 郑燮（清）

兰实物图

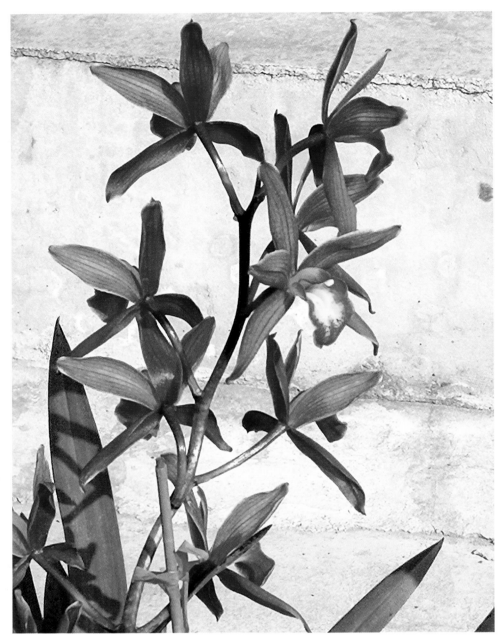

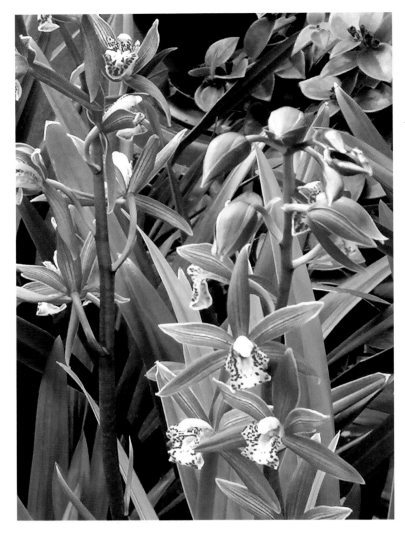

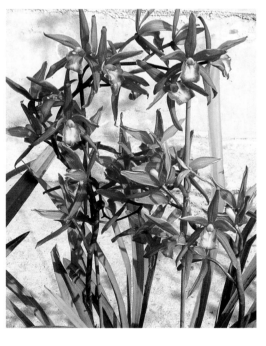

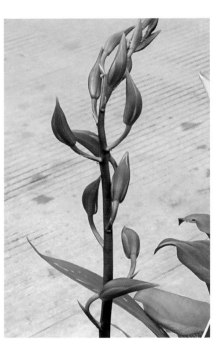

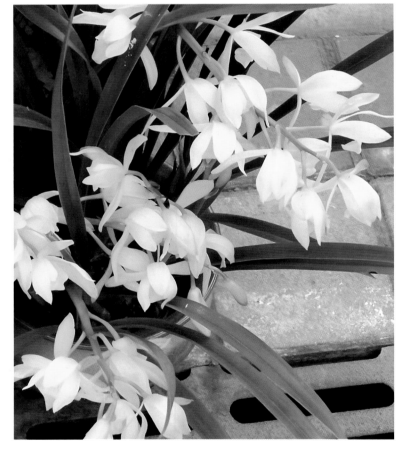

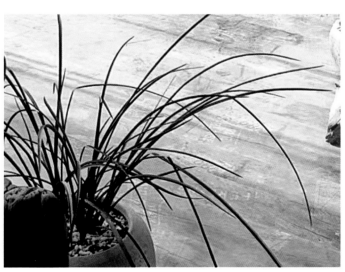

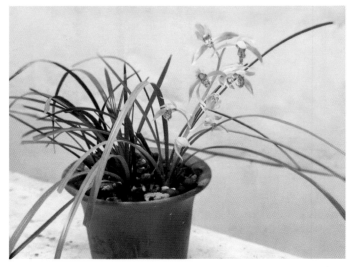

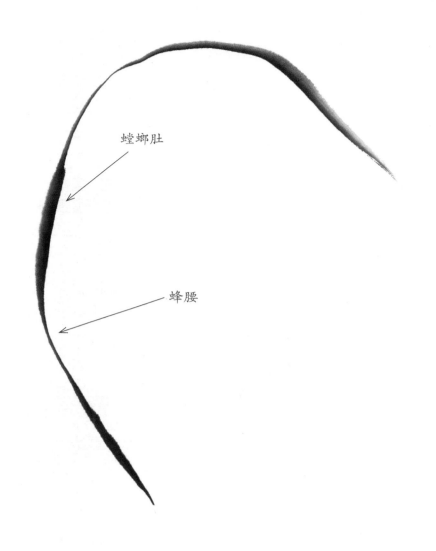

螳螂肚

蜂腰

一片兰叶的画法

一片兰叶有多种变化，兰叶是扁平瘦长的，所以由兰叶根部到梢往往会有好几处不同的转折，这样一片兰叶就有了多处宽窄不同的变化，这些变化在行笔中要靠笔的提按来表现。如叶的宽面叫"螳螂肚"，窄处叫"蜂腰"。

叶子所处的位置不同，大小不同，它们所呈现的形状也不同，有直立形、半直立形、半垂形、垂形。

同一个形状，从各个不同的角度看，形状也会发生变化。画叶子用笔应以中锋为主，每一片叶子都有起笔、行笔、收笔的变化，有实起笔实收笔、实起笔虚收笔、虚起笔虚收笔。一片兰叶在用墨上要有变化。

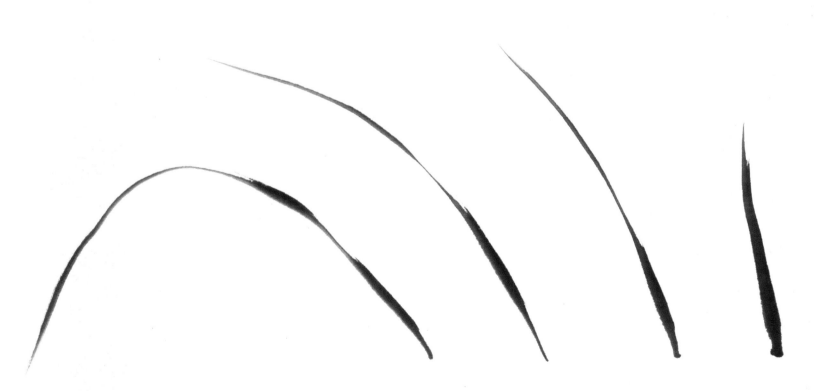

一片兰叶的各种形态

一丛兰叶的画法

古人画兰总结出很多经验，初学者大都从四笔法和五笔法入手。

四笔法：第一笔画出完整的兰叶，可长可短；第二笔与第一笔相交，收梢处不能与第一笔长短一样；第三笔、第四笔为辅笔，四笔所画兰叶形状像鱼，所以又叫"鲫鱼头"。

五笔法：第一笔可长可短，可直可弯，用笔也可以有虚实，要利用笔的提按把兰叶的波折翻转关系画出来；第二笔起笔处要与第一笔起笔处碰头或接近，而且要与第一笔相交叉，形成所谓的"交凤眼"，第二笔收笔的时候要注意与第一笔收尾处不能一样长；第三笔即"破凤眼"，起笔在前两笔的中间略偏一些，与前一笔碰不碰头都可以，这一笔要穿过"凤眼"，即破凤眼；第四笔、第五笔叫护根笔，叶子可以画得短一些，起支撑前三笔的作用，这样一丛兰叶就画成了。在这一丛兰叶中，前三笔为主，后两笔为辅。当然这是五笔法最基本的形状，通过这一形状可以演变出多种不同的形状。

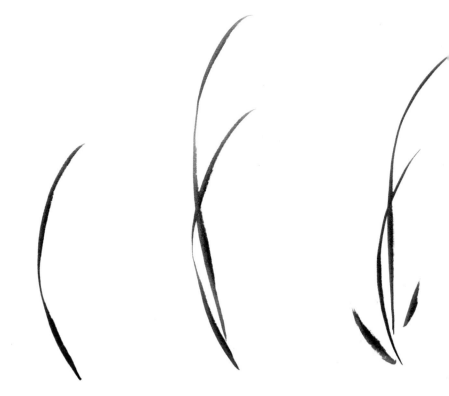

四笔法画兰

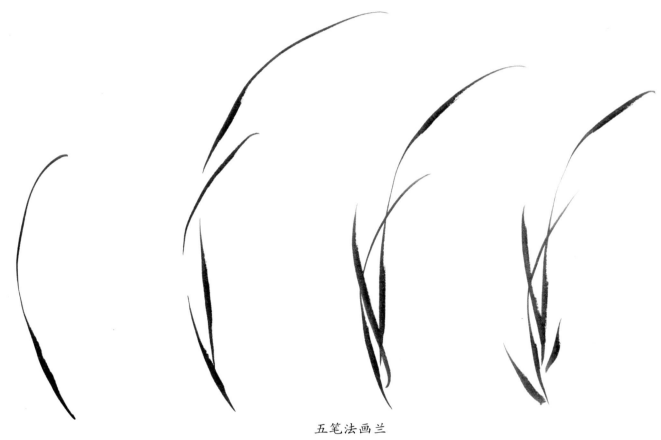

五笔法画兰

五笔法的变法丰富，而四笔法的变化简单。练习画兰可以从各个不同的角度来画，如从左到右，从右到左，从左上到右下，从右上到左下等，每个角度都能画得得心应手，才能为后来的创作打好基础。

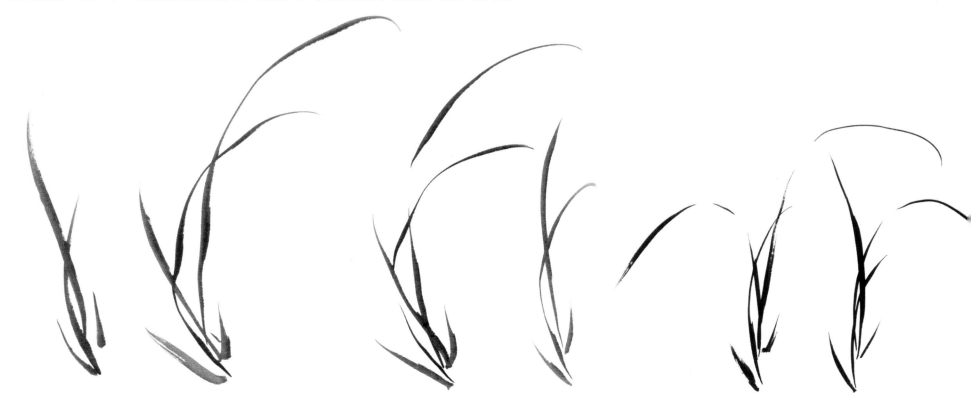

四笔法与五笔法画兰组合

两丛兰叶的画法

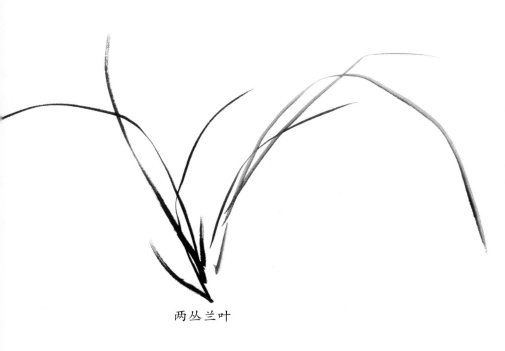

四笔法、五笔法掌握好了，那么兰叶最基本的形状就掌握好了，最简单的组合就是把四笔法和五笔法的最基本形状组合在一起。这样的组合有主有次，五笔为主，四笔为辅。再一种组合即两组五笔组合在一起，也就是五笔法画两次。

两丛兰叶

两丛兰叶的关系比较复杂：

1. 要有主次。为主的一组兰叶一般比较长，墨色较重，姿态变化和笔法都要有力；次要的一组兰叶一般比较短，墨色较淡。但两组叶子之间要有穿插，这样两组叶子才能有分有合、相辅相成。

2. 在表现时根据画面的需要可以多画一两笔，也可以少画一两笔，以调整画面。叶子短的地方可以拉长叫接叶，这也是一种补救方法。

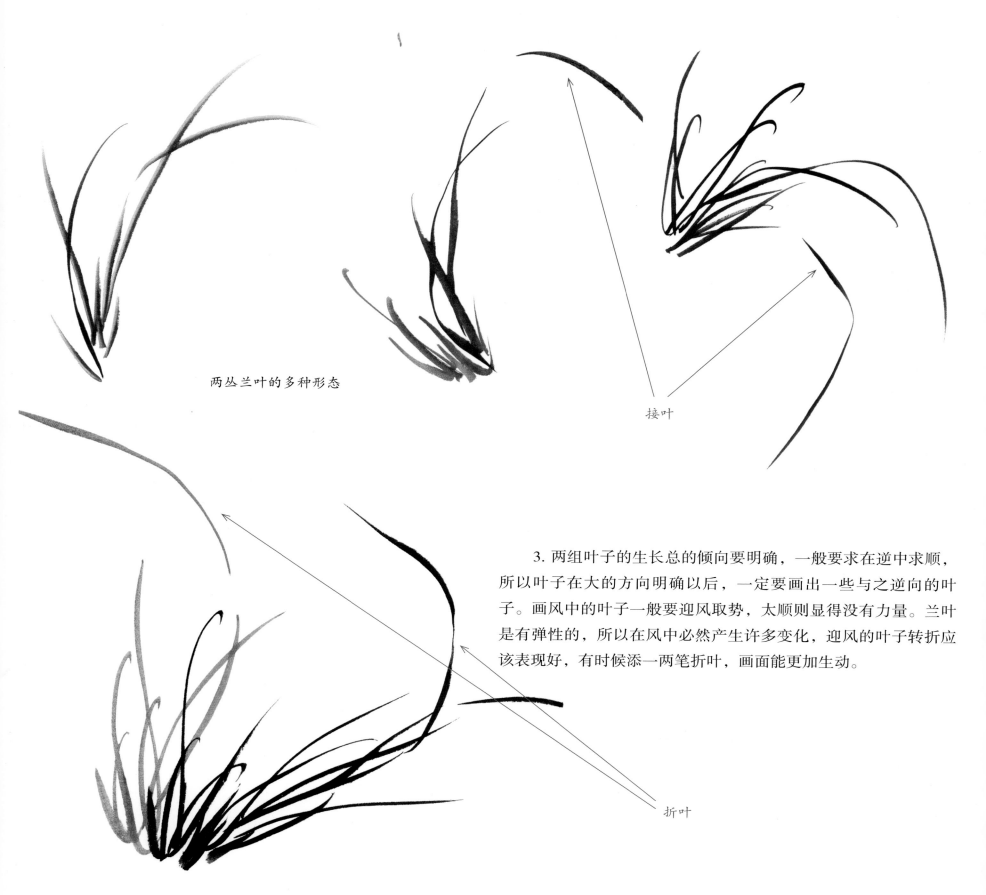

两丛兰叶的多种形态

接叶

3. 两组叶子的生长总的倾向要明确，一般要求在逆中求顺，所以叶子在大的方向明确以后，一定要画出一些与之逆向的叶子。画风中的叶子一般要迎风取势，太顺则显得没有力量。兰叶是有弹性的，所以在风中必然产生许多变化，迎风的叶子转折应该表现好，有时候添一两笔折叶，画面能更加生动。

折叶

三丛兰叶的画法

　　三丛兰叶的穿插关系、主次关系、浓淡关系就要复杂一些了。三丛叶子当中，两组靠得近的叶子是主要的，这两组叶子一般都向同一个方向生长。另一组离得远、较少的叶子就是画面的次要部分。但有时较少的一丛叶子也可以成为画面的主要部分，如较少的叶子位置安排得较重要或墨色较重等。而在位置次要又墨色较淡的情况下，叶子少的一组肯定是次要的。画三丛叶子要讲究整体气势。

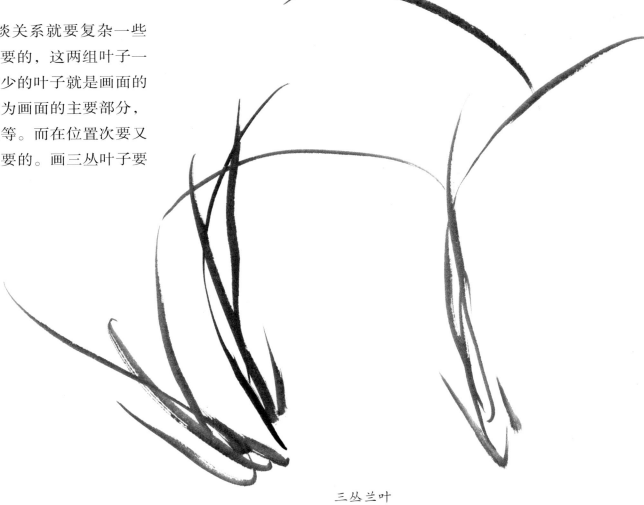

三丛兰叶

多丛兰叶的画法

　　画多丛兰叶是画兰中最难的、最重要的一关。一般大型的兰叶应注意以下几个问题：

　　1. 注意每丛兰叶生叶的位置，也就是说兰根的位置。因为每丛兰叶都是由根部向四处生长的，而且叶子的长度差不多，根部位置已定，兰叶活动大的范围也就定了，一般生根的位置不宜放在画面的中央位置。

　　2. 注意每丛叶子的生叶方向。叶组多了要大体上有个总的方向，但在总的大势方向外应该有一两个方向稍有变化的叶子，这样才能达到在顺中求逆，逆中有顺的目的。

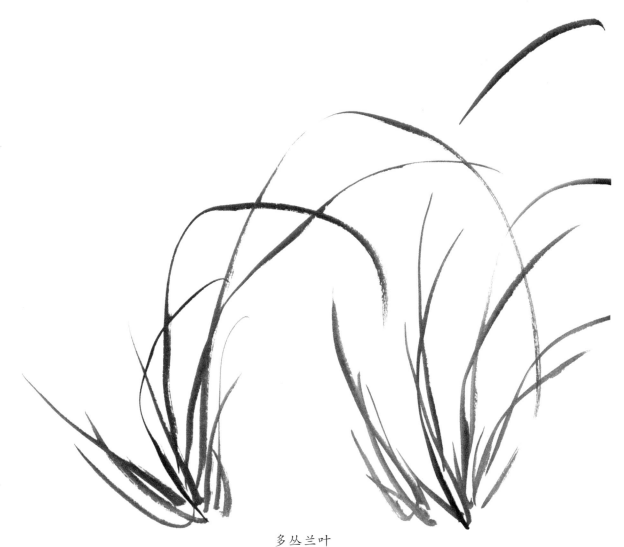

多丛兰叶

3. 注意叶的多少、疏密和墨色的浓淡。画一丛兰叶的用墨比较自由，浓淡变化尽可能多一些，只要和花的墨色区别开来就行了，而画多丛兰叶，主要的叶子墨色应浓，在结构上要密一些，而次要部分则墨色淡，结构上或少或疏一些。浓淡、疏密是构成章法的主要因素，所以应仔细安排。

4. 多丛兰叶的用墨。画多丛兰叶，每丛兰叶只是画面中的一个小部分，所以墨色变化不应太多，一丛叶子掌握一个色调，几丛叶子加起来色调就多了，墨色也就丰富了。也可以大组的叶子的墨色以重墨为主，次要的叶子用淡墨，这样画面大的浓淡效果就丰富了。

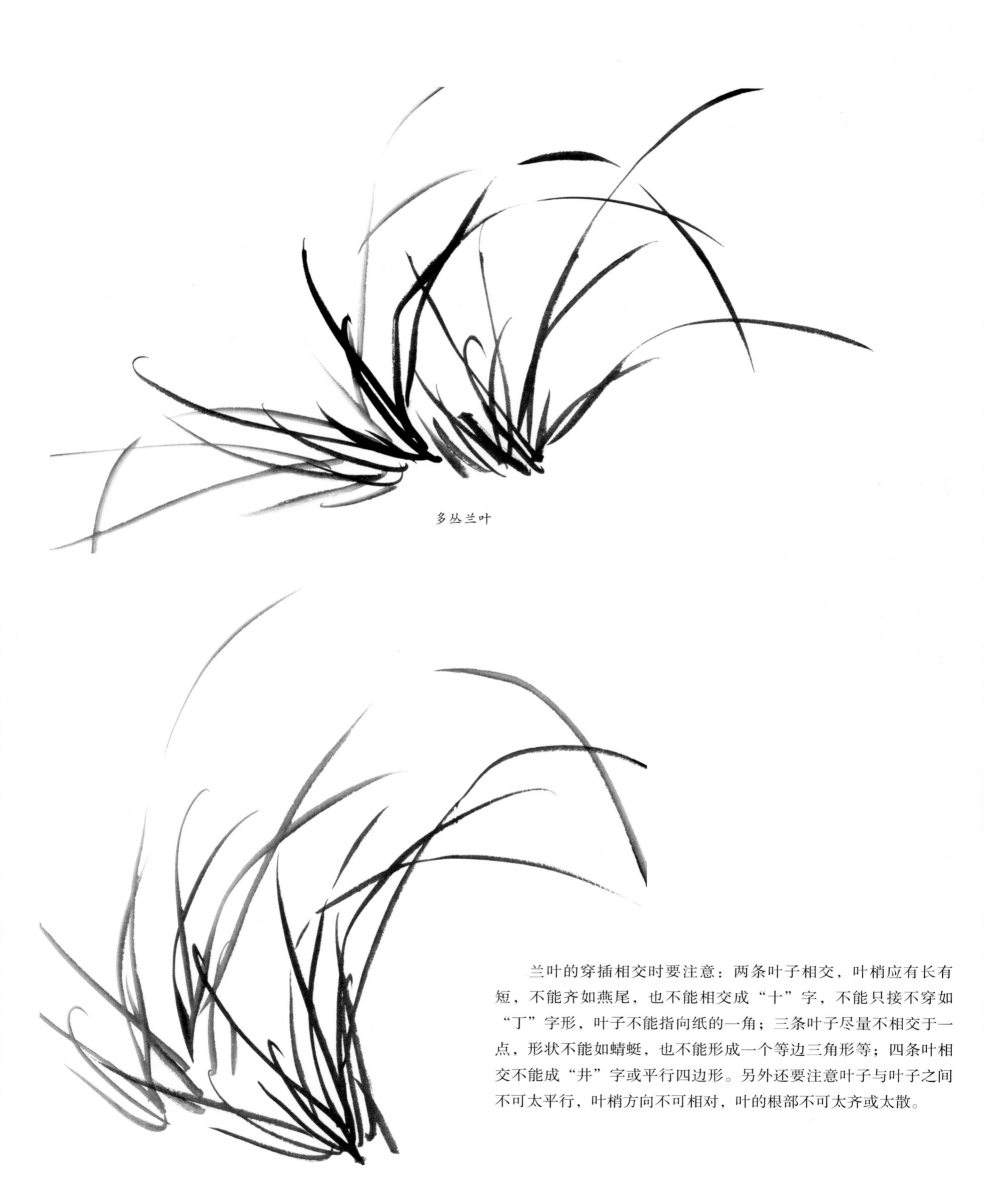

多丛兰叶

兰叶的穿插相交时要注意：两条叶子相交，叶梢应有长有短，不能齐如燕尾，也不能相交成"十"字，不能只接不穿如"丁"字形，叶子不能指向纸的一角；三条叶子尽量不相交于一点，形状不能如蜻蜓，也不能形成一个等边三角形等；四条叶相交不能成"井"字或平行四边形。另外还要注意叶子与叶子之间不可太平行，叶梢方向不可相对，叶的根部不可太齐或太散。

多丛兰叶

兰花的画法

春兰的画法

春兰就是一茎一花，一朵花从含苞到全放虽然只有五片花瓣，但姿态的变化却很多，有含苞、半开、全开等，还有正、侧、仰、俯等各种角度变化。

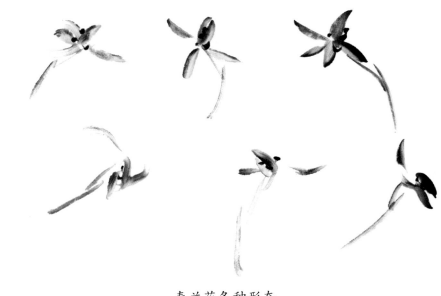

春兰花各种形态

1. 画兰花用墨要透明，画前应先在墨盘中调出一个中性的墨色，然后把毛笔洗净，在笔尖上蘸调好的墨。画花瓣时要起笔实、收笔虚，一般的顺序是由瓣的外缘向里画。因为花瓣是扁的，所以行笔时要有提有按，以表现出花瓣的各种透视变化。

2. 花瓣画完后，再画苞片和花茎，墨色与花相同，用笔的方向是由苞片落笔，向花茎的根部方向画。

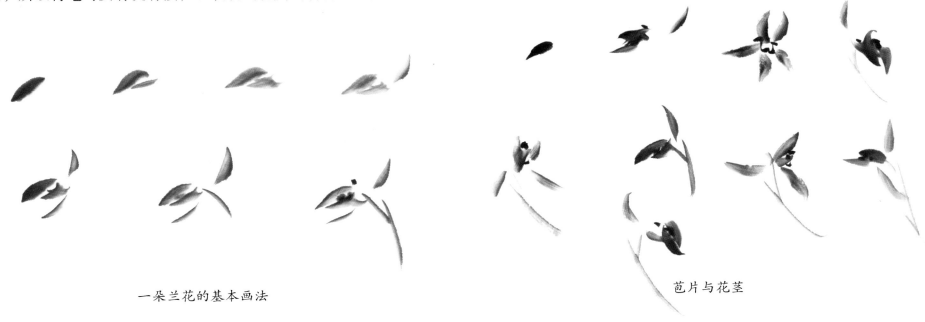

一朵兰花的基本画法

苞片与花茎

3. 最后点花心，也就是兰花唇瓣上的斑点。点花心应以焦墨为主，有一笔点、两笔点、三笔点等。根据笔画的多少，也可以分为"心"字形、"山"字形、"以"字形等。点花心用笔多少是根据花的正侧、大小来区分的，正面的花心看得清楚，可以用三笔点或四笔点，侧面的花心看到的少，可以用一笔点或两笔点，而含苞的花看不到花心。

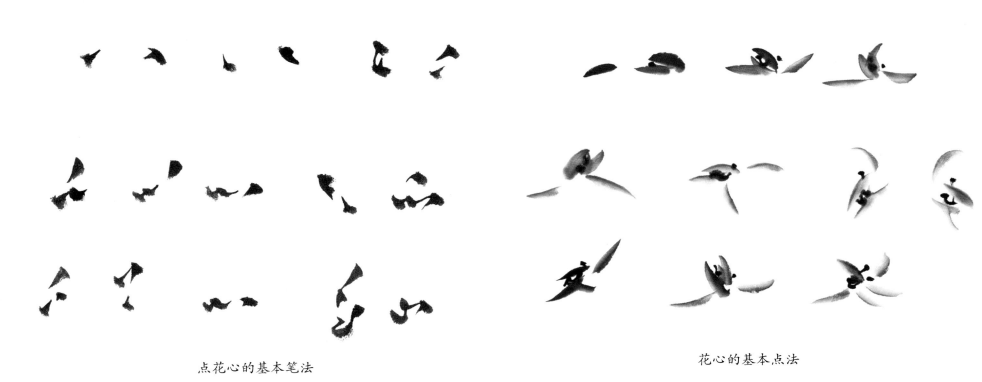

点花心的基本笔法

花心的基本点法

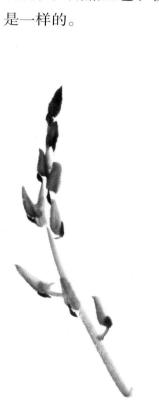

蕙兰的画法

蕙兰的画法与春兰的画法基本一样，只是一茎多花，通常一茎可画五六朵到十几朵。几朵花集中在一枝茎上，要分出前、后、左、右，前面的花墨色浓，后面的花墨色淡；前面的花全露，而后面的花有部分是藏起来的。花可以是全放，也可以全含苞，也可以把含苞和全放的花画在一起。若画在一起，按花的生长规律，含苞的花应画在茎的顶部，开放的花应该画在茎的下部。花画好后，再添上花茎。兰花除用墨画外，也可以用颜色来表现，如用赭红色、粉色、绿色等，用笔用色的方法与用墨表现是一样的。

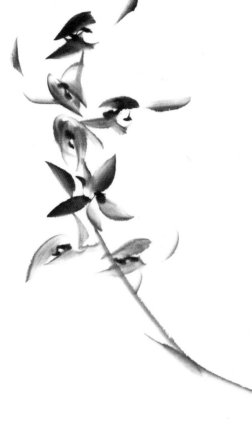

蕙兰花的基本形态

叶丛添花

叶丛添花时要注意，花与叶要穿插得当，要呼应得体。花的用墨一般要比叶子淡（墨兰除外），这样与叶子形成浓淡对比，会使花显得更嫩。点花时要注意主次、呼应、疏密等关系的处理和变化。

添蕙花有两种情况：一种是花大部分在叶外，与叶子的关系比较简单，可以先从上到下画出花朵的形状，然后添茎和花柄；另一种情况是花串大部分要穿插复杂的叶丛，这种情况下花串和叶子的关系比较复杂，表现时首先将花的主茎画在合适的位置上，定好花的大的走势，然后添花，添花时同样要先从顶端画起，再逐步将那些与叶子关系密切的花朵添上。

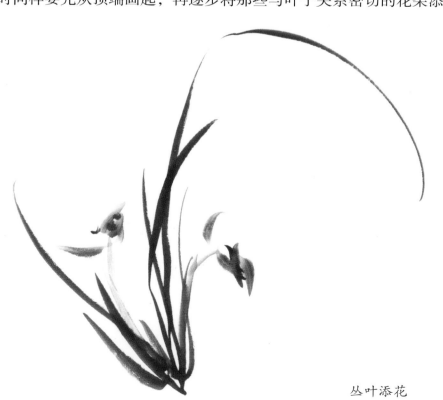

丛叶添花

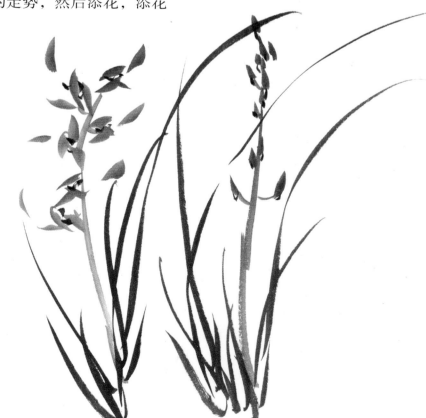

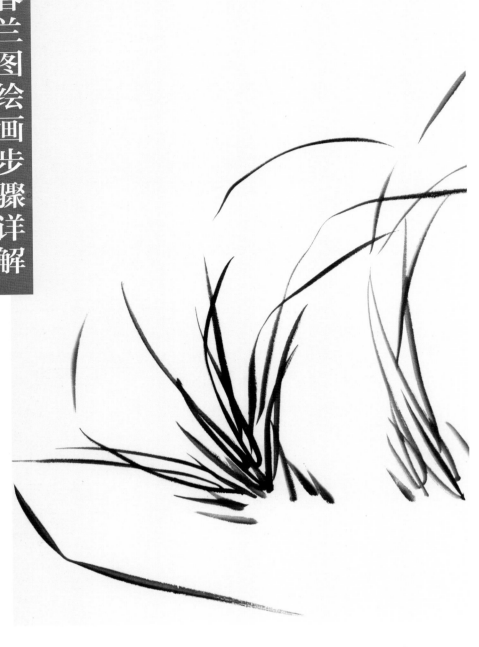

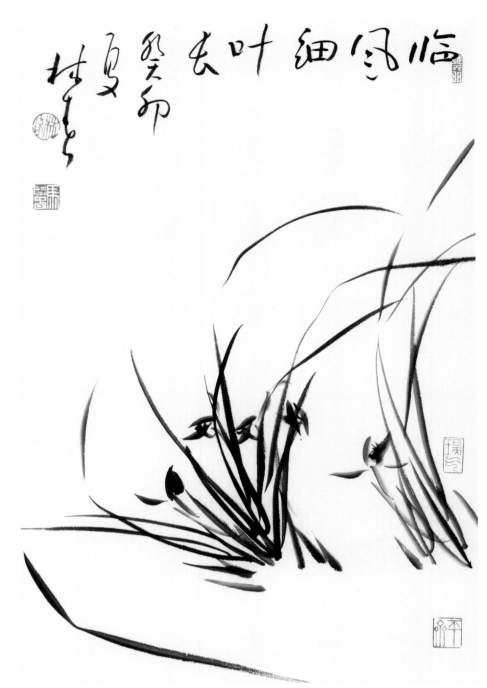

1. 这幅兰叶共画两组，左边一组为主，结构上复杂一些，由几组"交凤眼"和"鲫鱼头"组成，主要一组的叶子在左下角画了一枝折叶，以表现叶子迎风劲舞的动势。右边一组是次要的，用墨淡，叶组小。

2. 这幅表现的是春兰。春兰为一茎一花，一茎一花更应该精致刻画，花头的浓淡、花头之间的呼应等都要交代清楚。最后题款，盖印，完成。

春兰图绘画步骤详解1

春兰图绘画步骤详解2

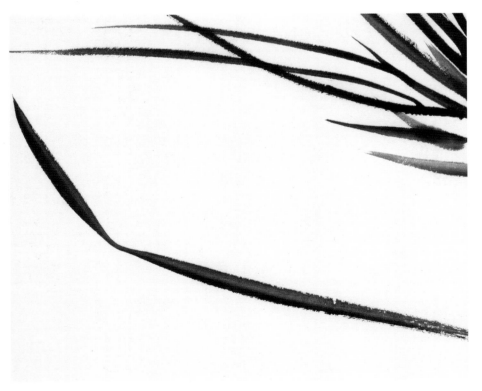

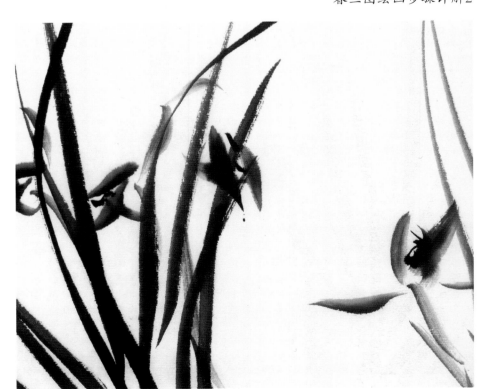

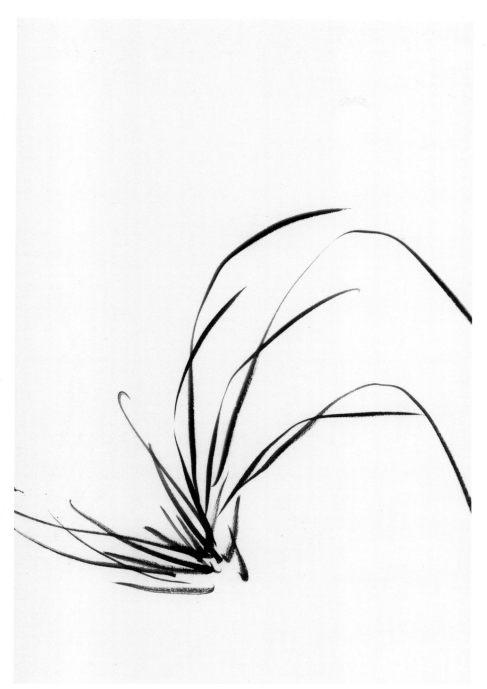

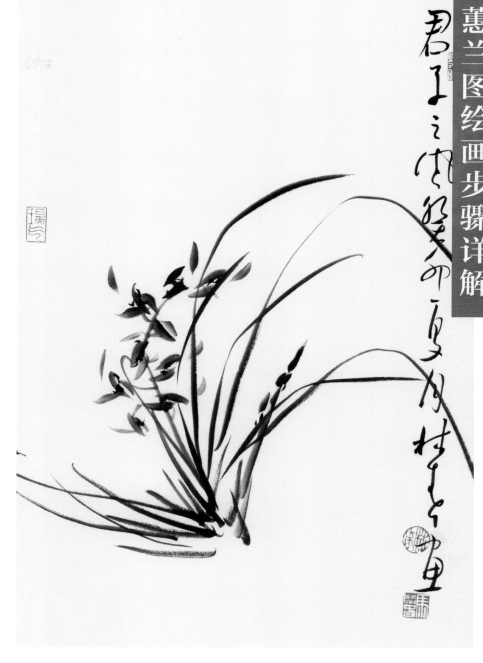

君子之风 癸卯夏月枝圆于里

1. 画兰叶子多用中锋行笔，动作要快，干脆利落。形状多用"交凤眼"和"鲫鱼头"，也就是三笔或两笔来完成。这幅兰叶用了几组两笔相交法，由于位置不同，方向不同，叶的长短不同，收笔的位置不同，所以也能画出兰叶的飘逸变化。

2. 蕙兰是一茎多花，在结构上要在一组花上画出各种花头的不同造型，花的正、侧、仰、俯都要有所体现，花的墨色要透明，每一个花瓣的墨色都要有浓淡变化。兰花的花蕊要用干笔焦墨，行笔上要用草书的笔法来完成。这幅画表现了两组蕙花，左边一组是全开的，右边一组是花苞。最后题款盖印。

蕙兰图绘画步骤详解1

蕙兰图绘画步骤详解2

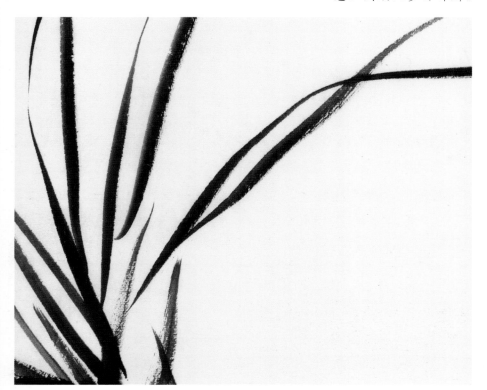

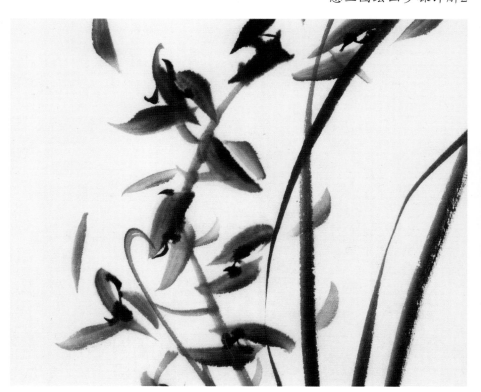

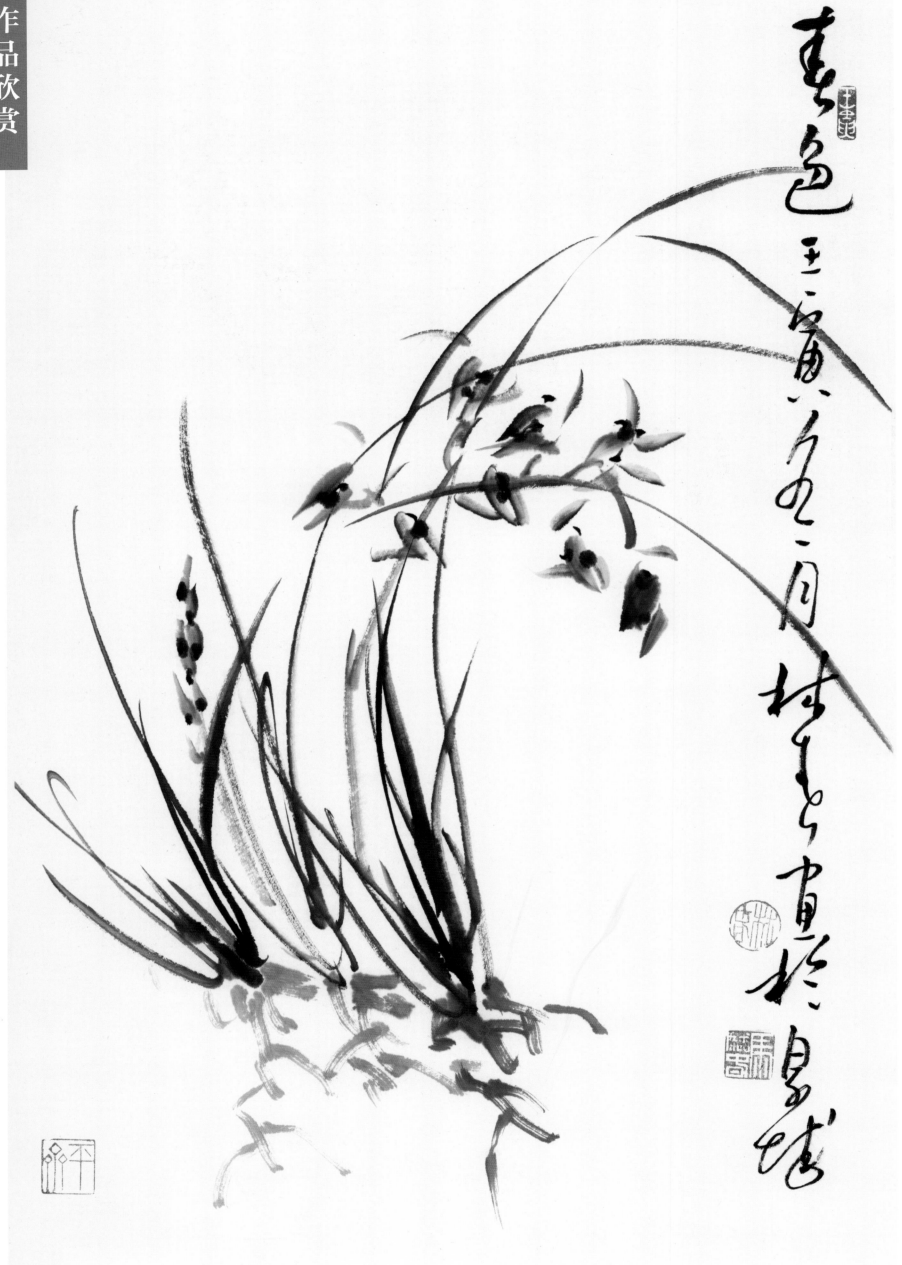

春色 马麟春

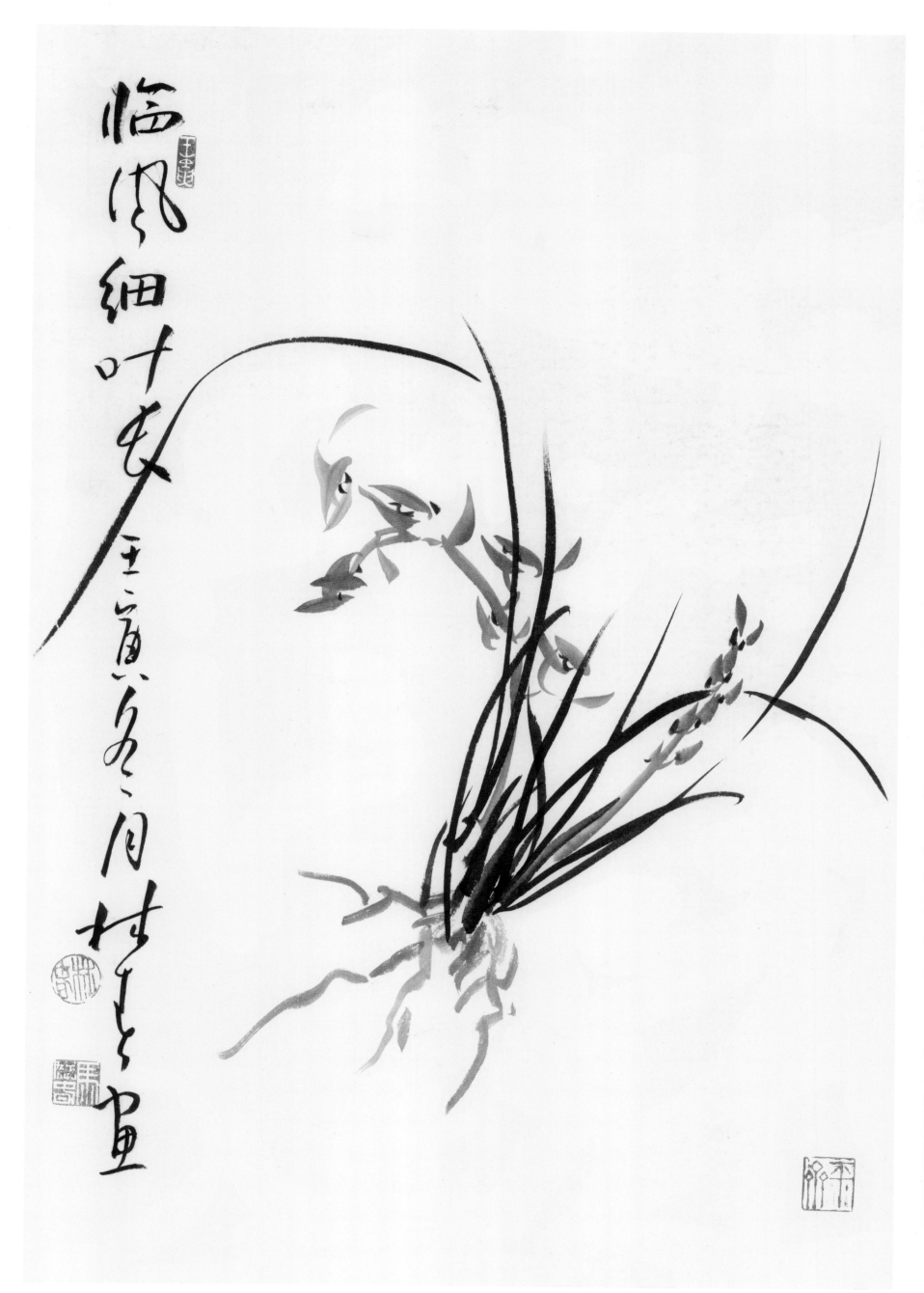

临风细叶长 马麟春

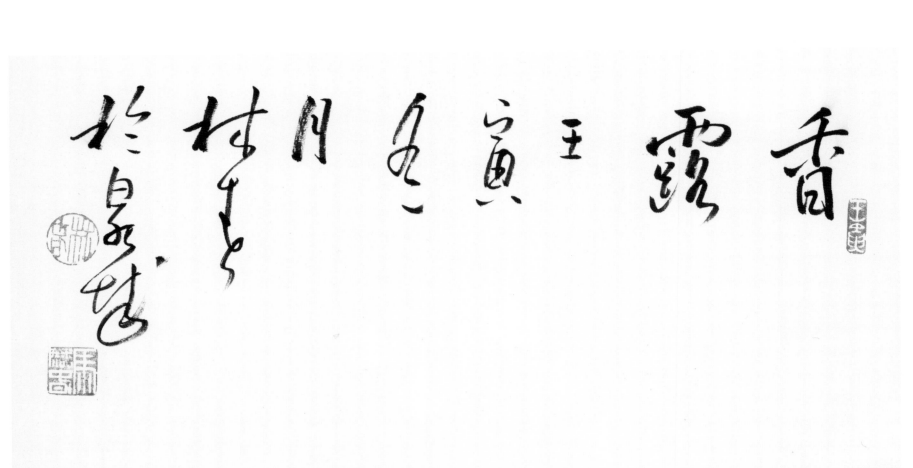

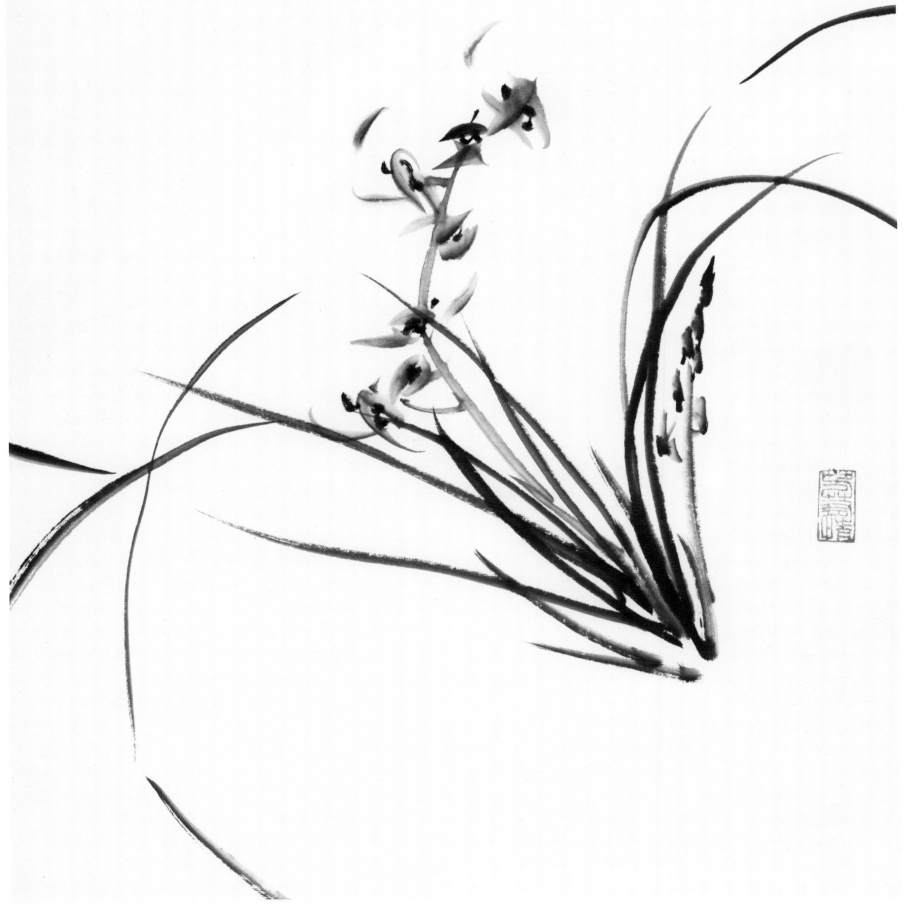

香露 马麟春

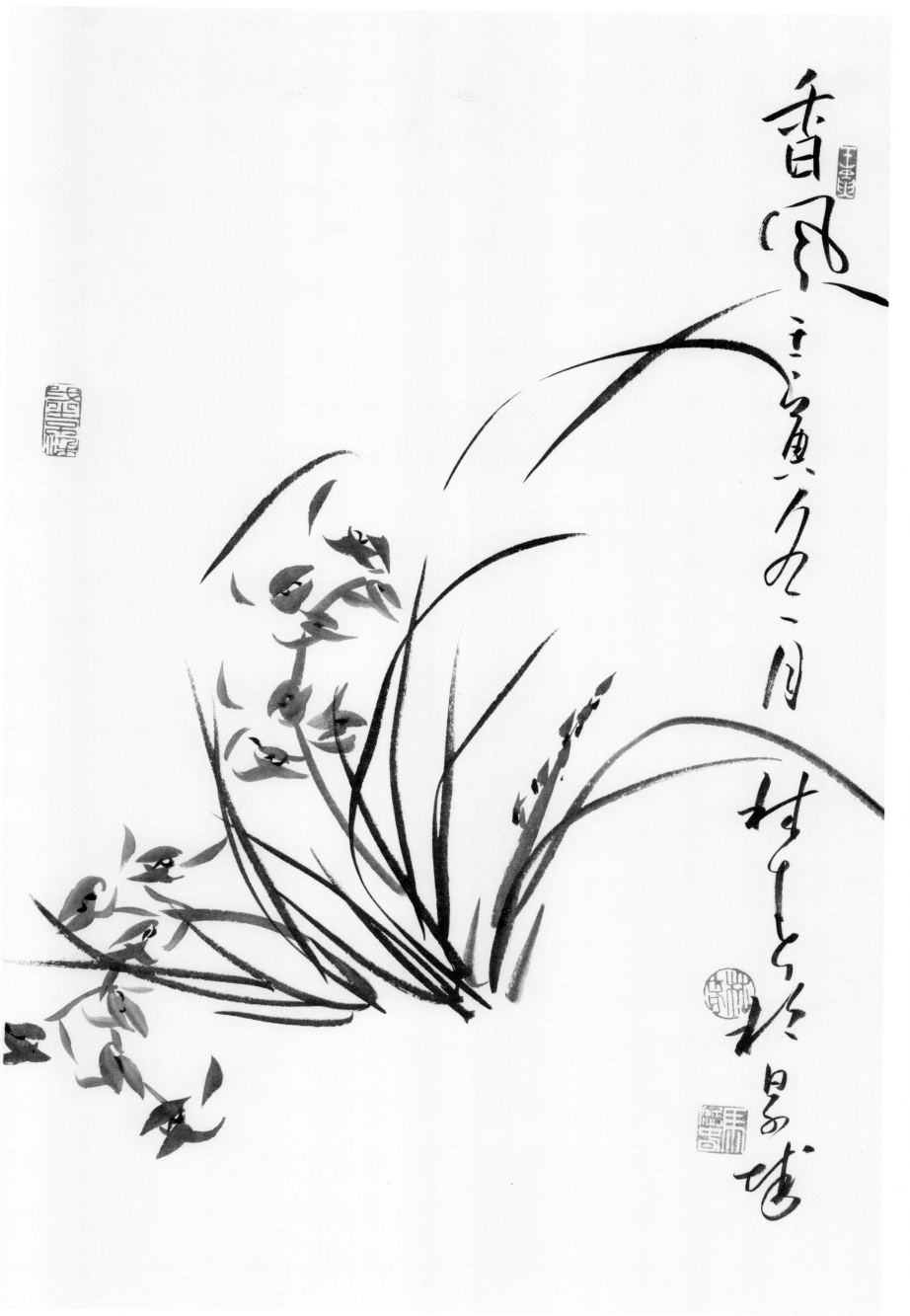

香风 马麟春

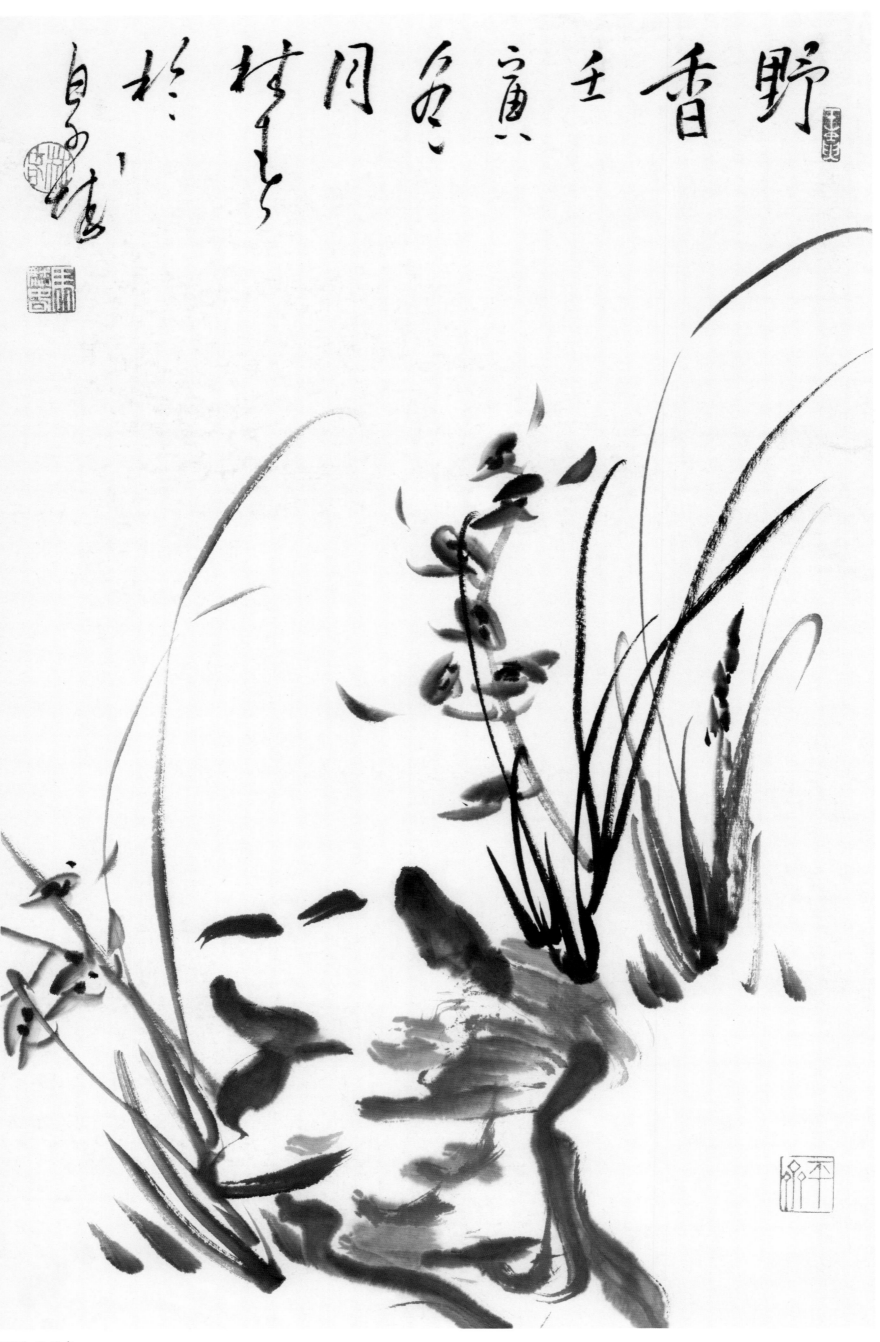

野香　马麟春

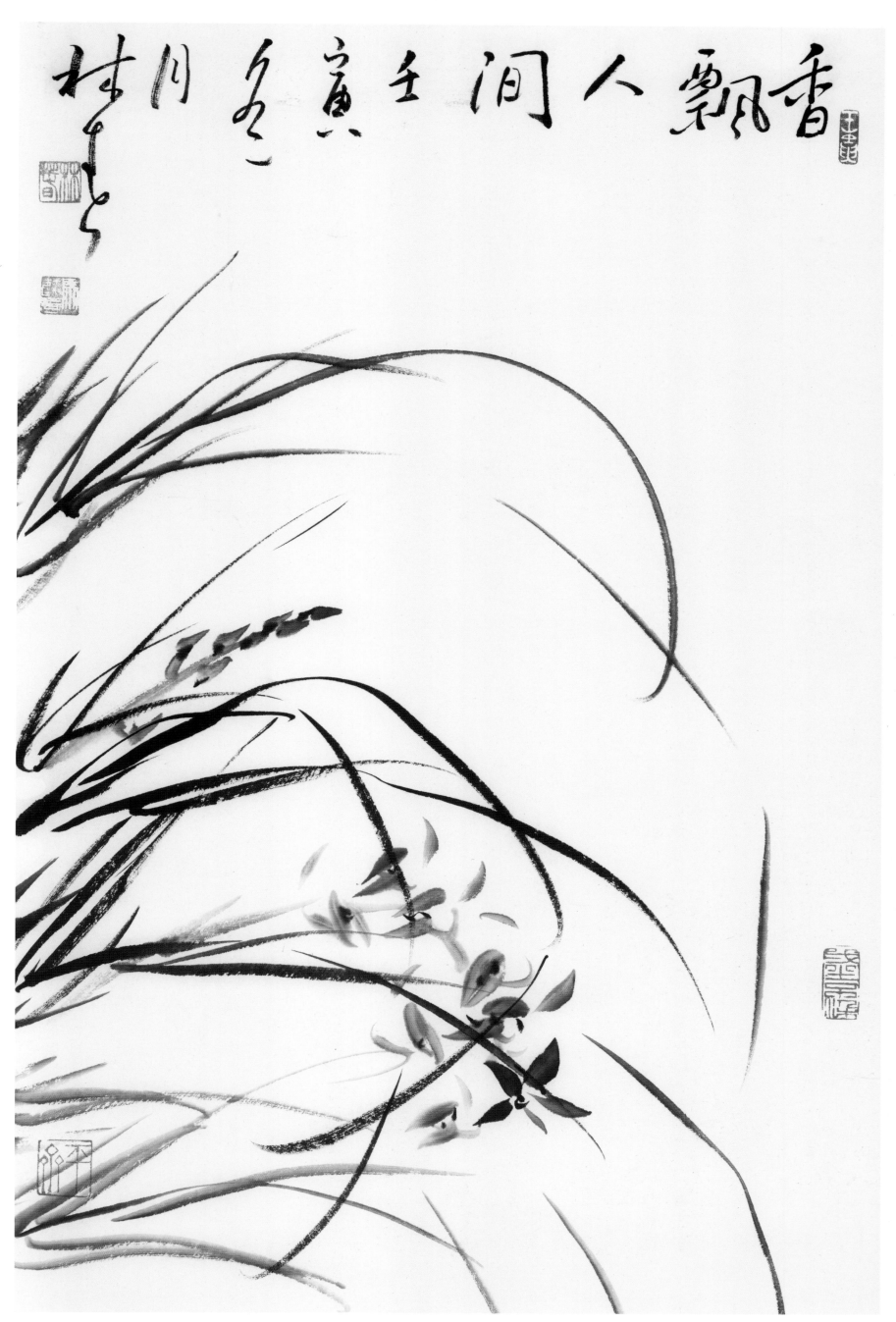

香飘人间　马麟春

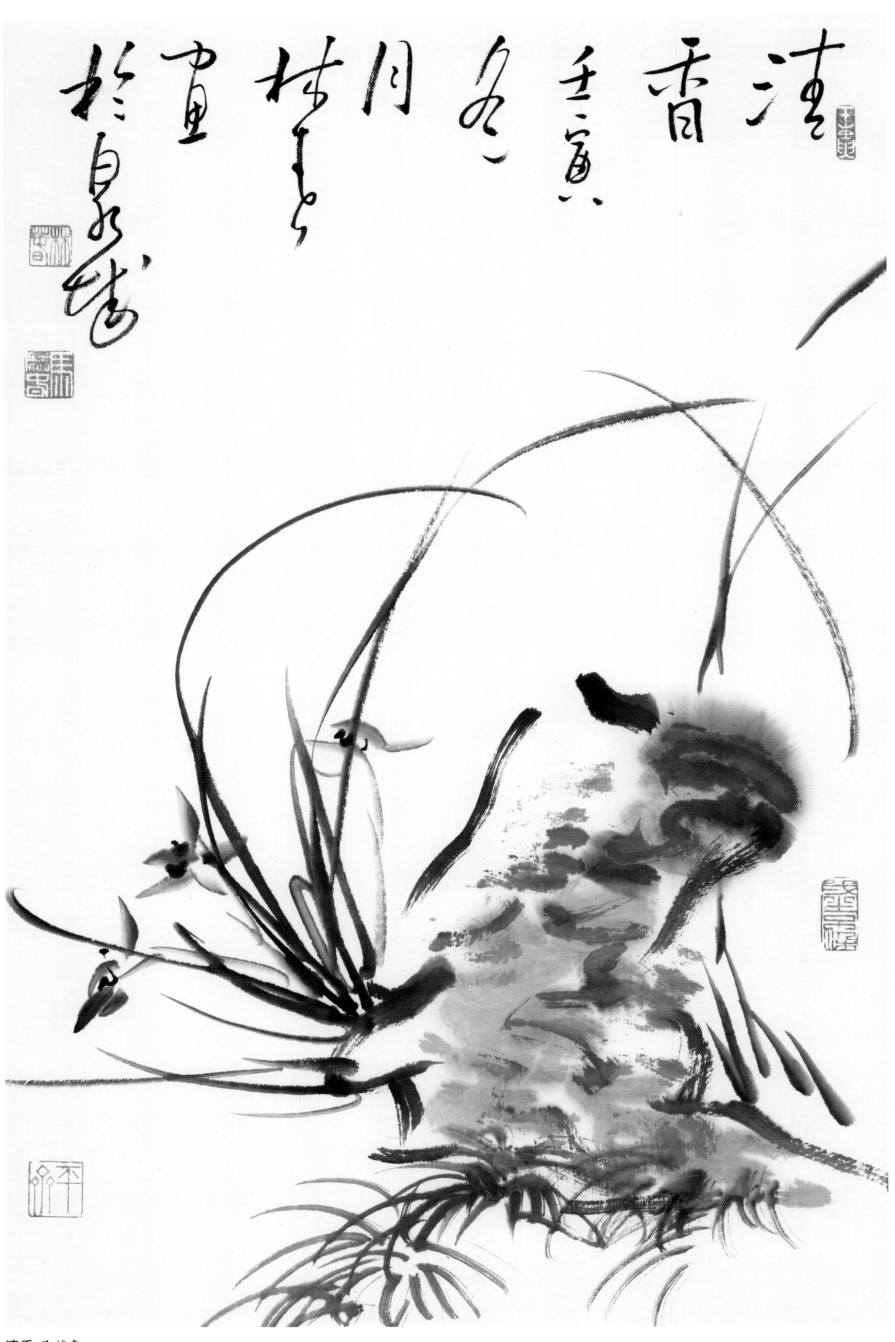

清香 马麟春

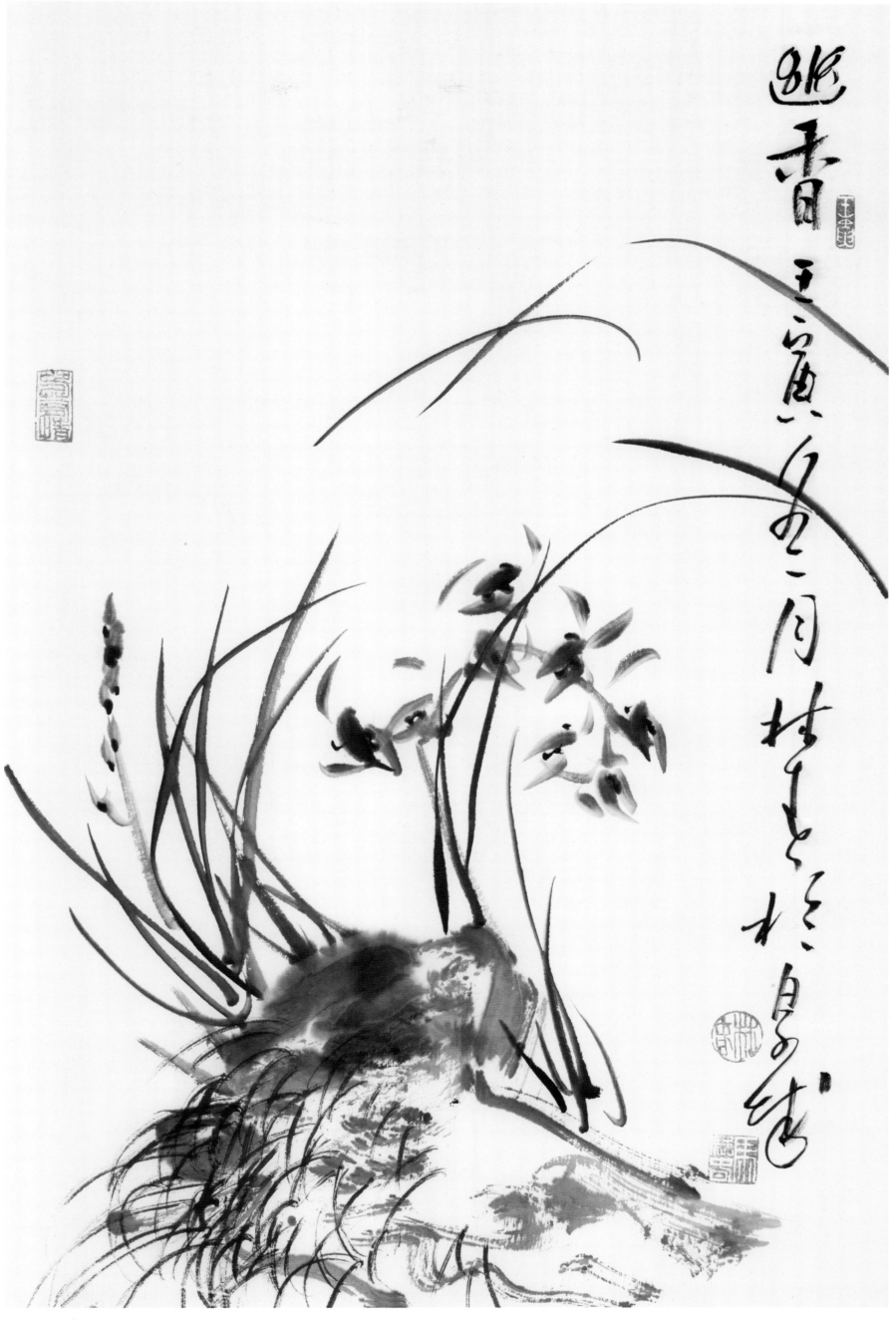

幽香 马麟春

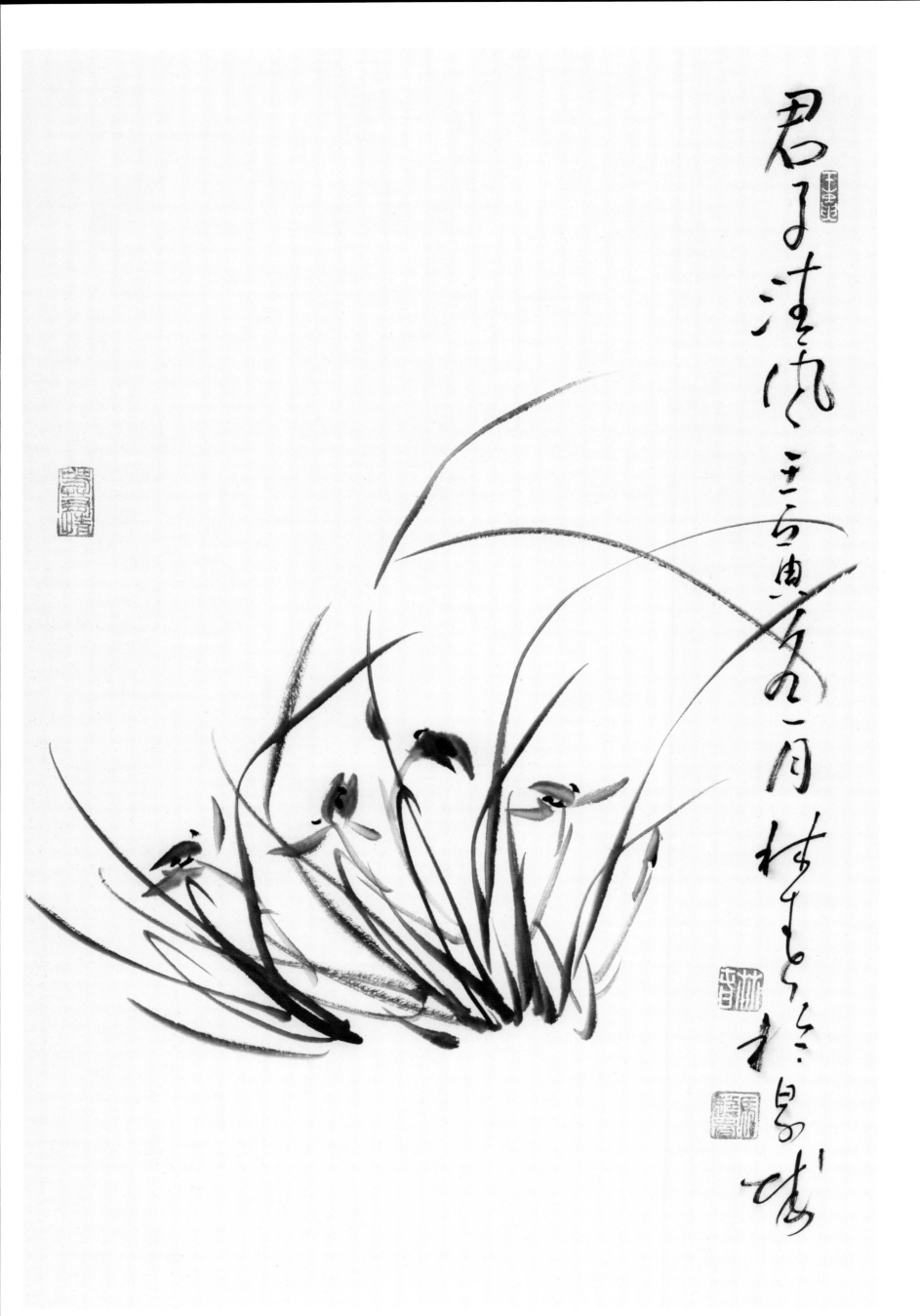

君子清风 马麟春

竹子是人们非常喜欢的一种植物，它四季碧绿，生意盎然，虚心、劲节、凌云，有"高风亮节"之美誉，为画中四君子之一。古人爱竹如命，有"不可一日无此君"之说。宋代大文学家、画家苏轼更是"宁可食无肉，不可居无竹"。

中国画表现竹子题材的画有悠久的历史，相传唐代吴道子、五代李夫人都是画竹高手；宋代的文同画竹，以浓墨画正面的竹叶，淡墨画背面的竹叶，竹干、竹枝、竹节、竹叶都十分写实，画出来的竹子爽快生动。

元代画竹大家辈出，有赵孟頫、管道昇、柯九思、吴镇、顾安、李息斋等代表画家，他们画竹各有所长，有的格调高古，有的形态逼真，有的笔力雄健，风、晴、雨、雪下老干新篁无所不备。到了明代以王绂、夏昶等为代表的画家，继承了宋元人画竹的技法，在竹叶的结构上向前进了一大步，尤其是夏昶，他提出了竹叶结构上的"个"字形、"介"字形、"分"字形、"落雁"形、"惊鸦"形等各种变化，这对后人画竹产生了深远的影响。明代画竹大都用笔严谨、写实，到了明末清初，由于生宣纸的大量普及，墨竹的画法逐渐向写意的方向发展。明末画家徐渭用大写意方法画竹，造型夸张，水墨淋漓，自成一派。

清初画家石涛也是大写意画竹的代表人物，他画的墨竹用笔奔放，一气呵成。清代的郑燮、李鱓、罗聘等在画竹的技巧上各有特色，尤其郑燮画竹几十年如一日，倾心尽力，曾赋诗称："四十年来画竹枝，日间挥写夜间思。冗繁削尽留清瘦，画到生时是熟时。"他通过多年画竹的经验，总结出"眼中之竹""胸中之竹""手中之竹"的绘画理论，见解独到，对当代画竹影响巨大。

竹子品种繁多，分布很广，总体来说有粗毛竹和细竹两大类。粗毛竹大多分布于南方，而北方则以细竹为多。竹子在结构上分为竹笋、竹干、竹节、竹枝、竹叶等几个部分，中国画讲究以书入画，骨法用笔，在众多题材中，与中国书法结合最为密切的就是竹子，所以古代画竹也叫写竹。竹子的各个部分都能与书法的各种字体结合起来，如用楷书的笔法画叶子；用篆书的笔法画竹干；用行书的笔法画竹枝；用隶书的笔法画竹节等。可见画竹所使用的中国画技法与书法技法结合地十分密切，水墨竹子既是一门独立的绘画学科，同时又是花鸟画入门的最好途径。大家学习画竹，需要在了解历代画竹大家的技法特征后，大量临摹他们的作品，从中学习技巧，然后再到生活中观察竹子的习性、结构特点，这样从绘画技巧到生活观察反复揣摩，才能画出高水平的竹子。

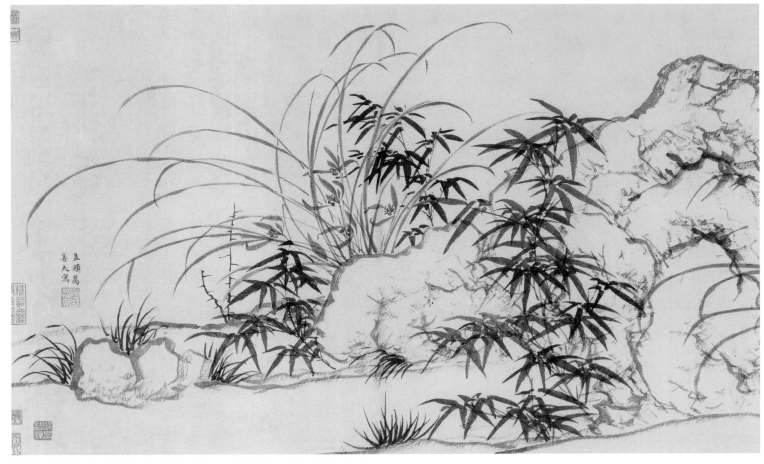

竹石幽兰图（局部） 赵孟頫（元）

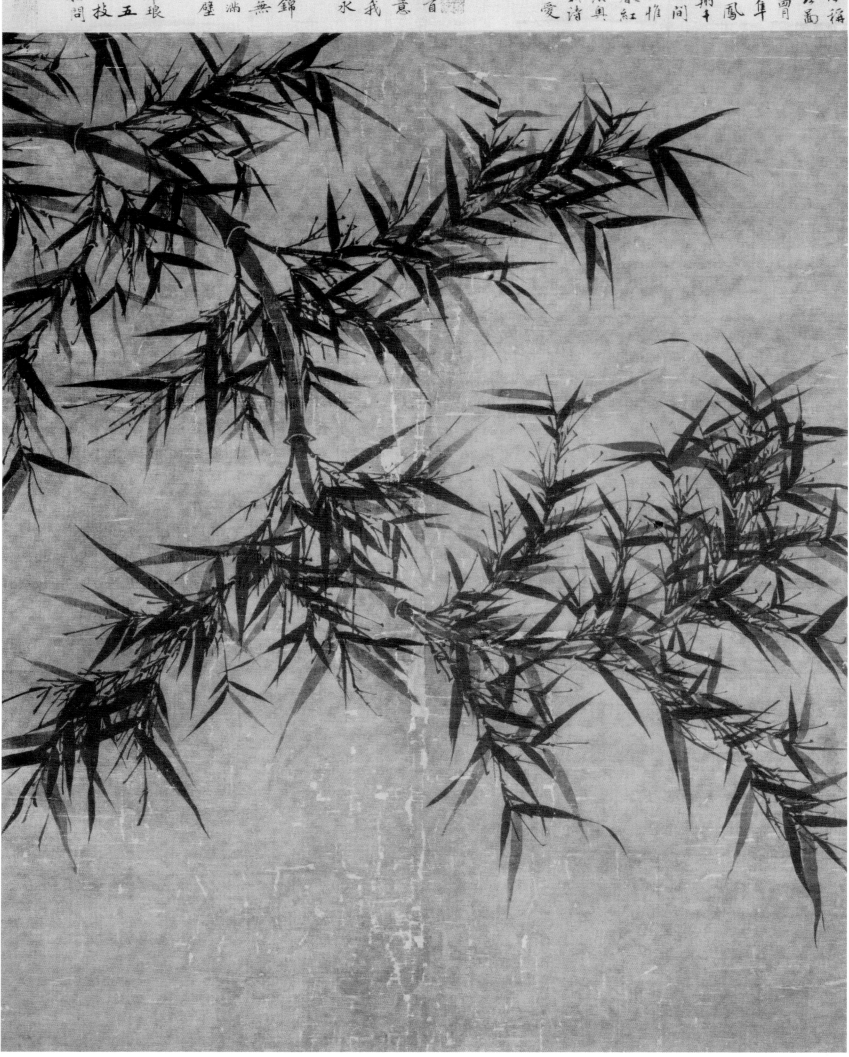

与可自昔守洋州墨竹高风标
第一流传三百有余载波尾崟嵞
更赵远想高蟹磺欲画时曾
藏手邮谁得和翌如无起鹰隼
活奇态横出何待仙人骑凤
练雲裹不見其身但見尾佃翔千
仅欲下来觑余音满人可世間
物性各不同頁脆好醒随化工惟
有此君家幽淡不与桃杏争春红
由来美人姿不及君子德玉今淇奥
蔄遗歌练练如賣楊君得此永我诗
我今巳老才力衰頭君努力慎爱
惜香聖衛武誠鹙師

　秦和王直为
彦諮宗伯题

壁上墨君不解語高節萬仞陵首
陽要省凛霜前意冷湛焉欲意
自長写真谁是文夫子許我
他年作主无蓬想約凉清夜永
平安時報故人書

誰画泰天鐵石柯鳳毛春暖錦
婆娑玉堂妙筆交游畫六合無
塵賓客動秋思
堂

老可當年每画之湔
别出荟差玉一枝

軒尚書雅省氷霜操一掬清風五
月寒

我亭深竹裏一枝
寒玉落晴暉道逢黄髮鬢相問
不改清陰待我歸

墨竹图　文同（宋）

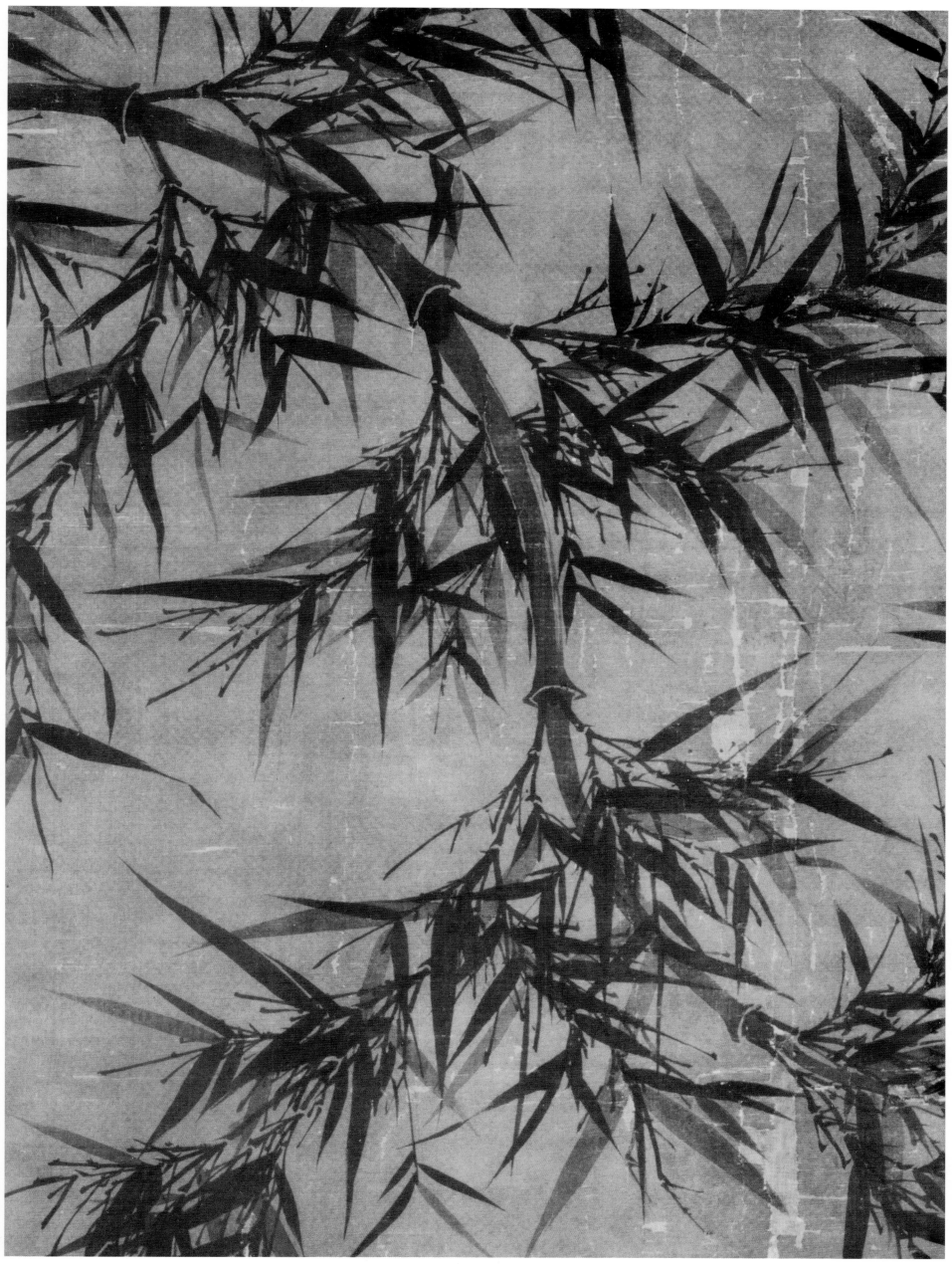

墨竹图（局部）

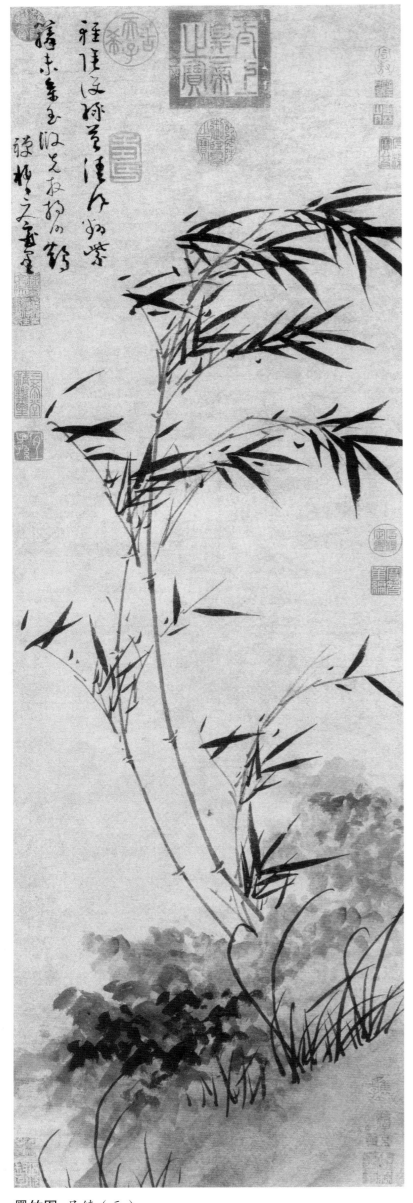

墨竹图 吴镇（元）

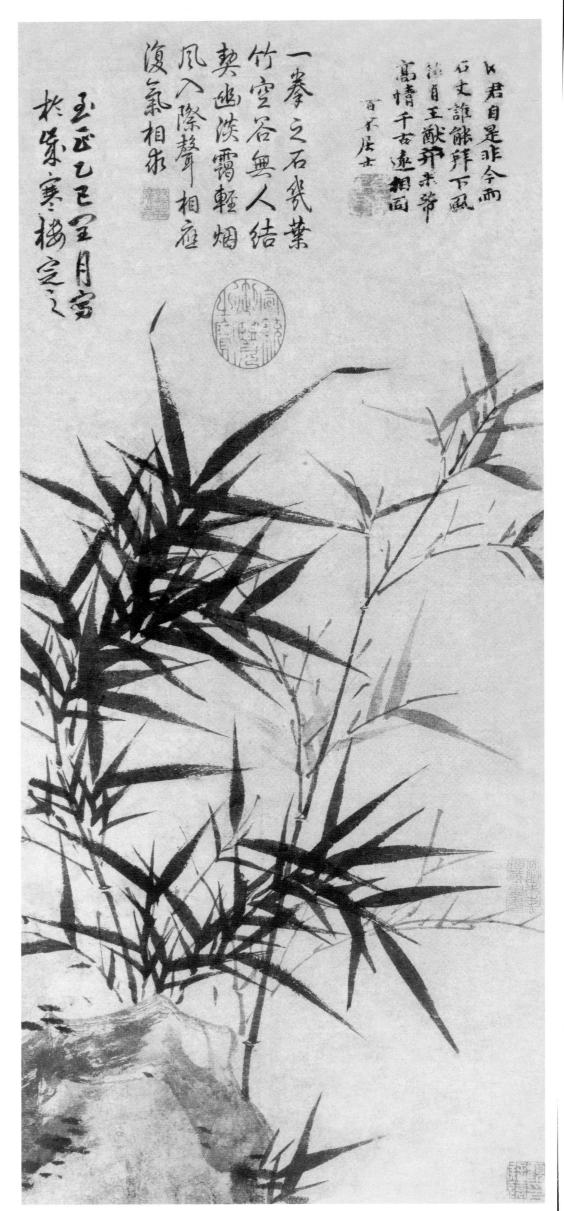

拳石新篁图 顾安（元）

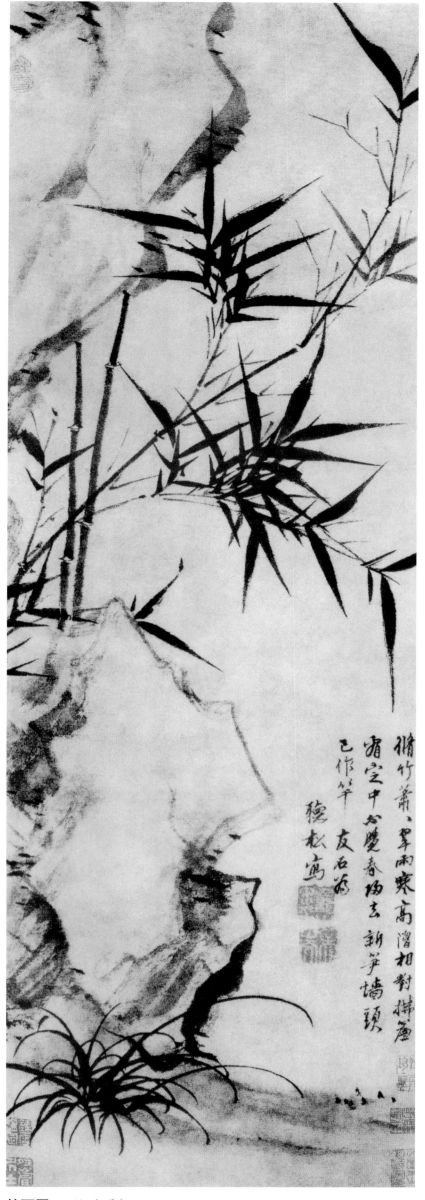

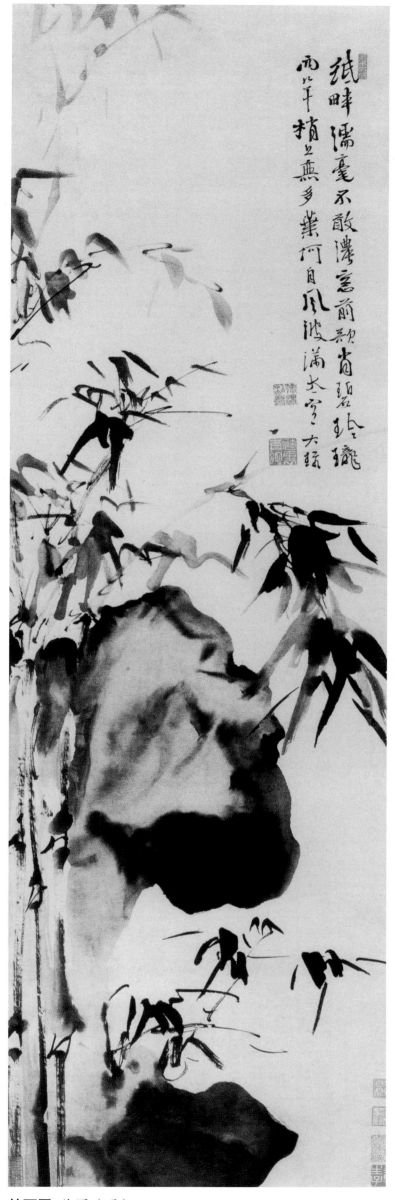

竹石图　王绂（明）　　　　　　　　竹石图　徐渭（明）

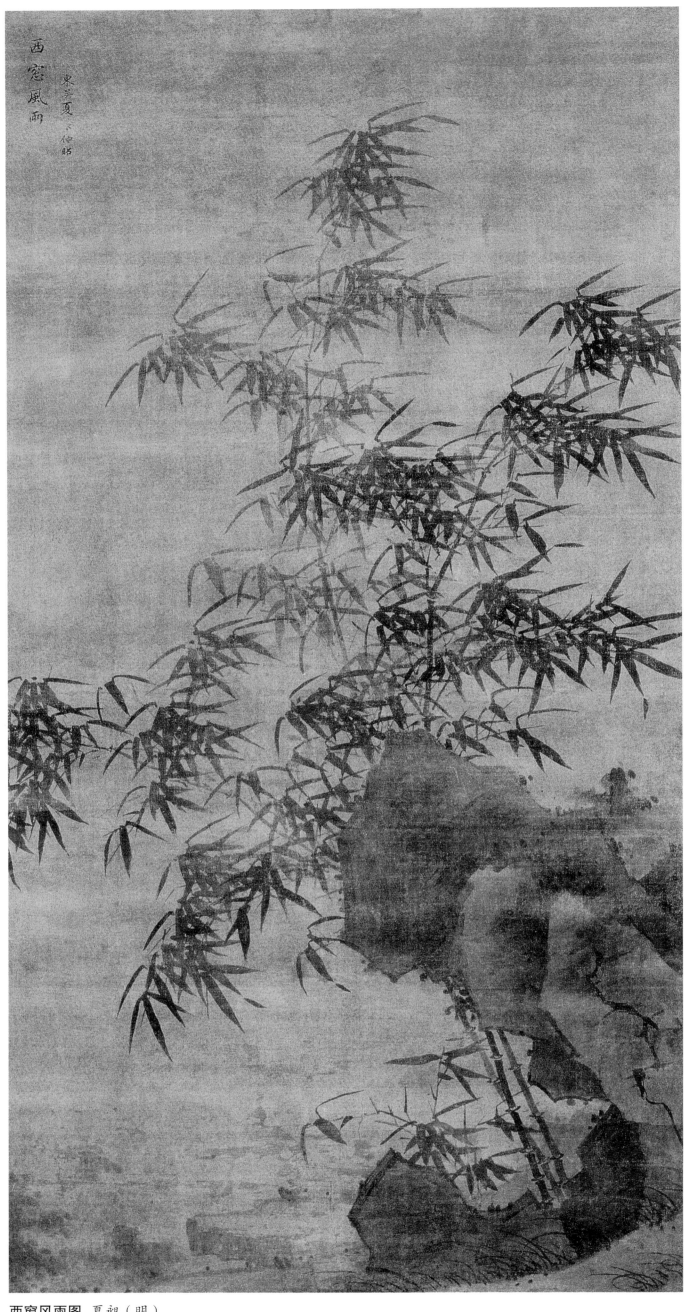

西窗风雨图　夏昶（明）

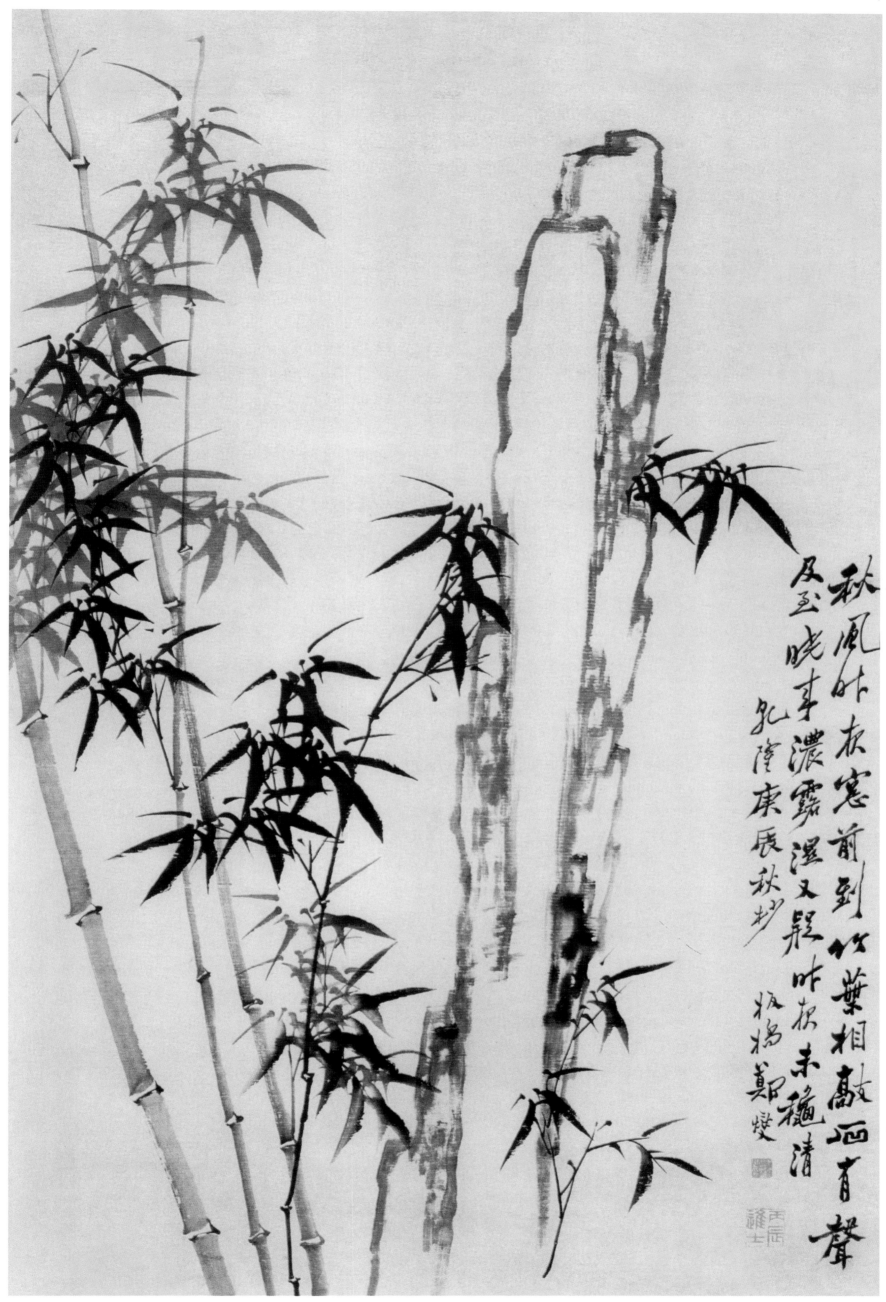

秋風昨夜寒前到竹葉相敲戞有聲及至曉來濃露濕又疑昨夜未能清

乾隆庚辰秋抄 板橋鄭燮

竹子石笋图 郑燮（清）

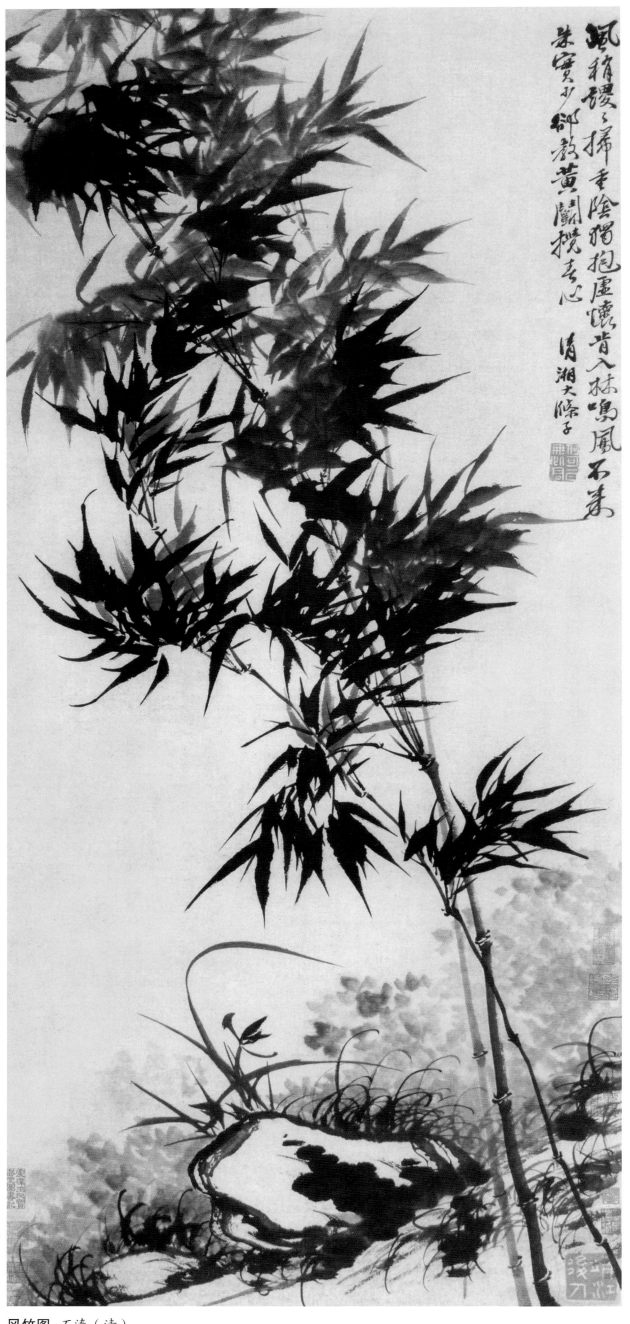

风竹图 石涛（清）

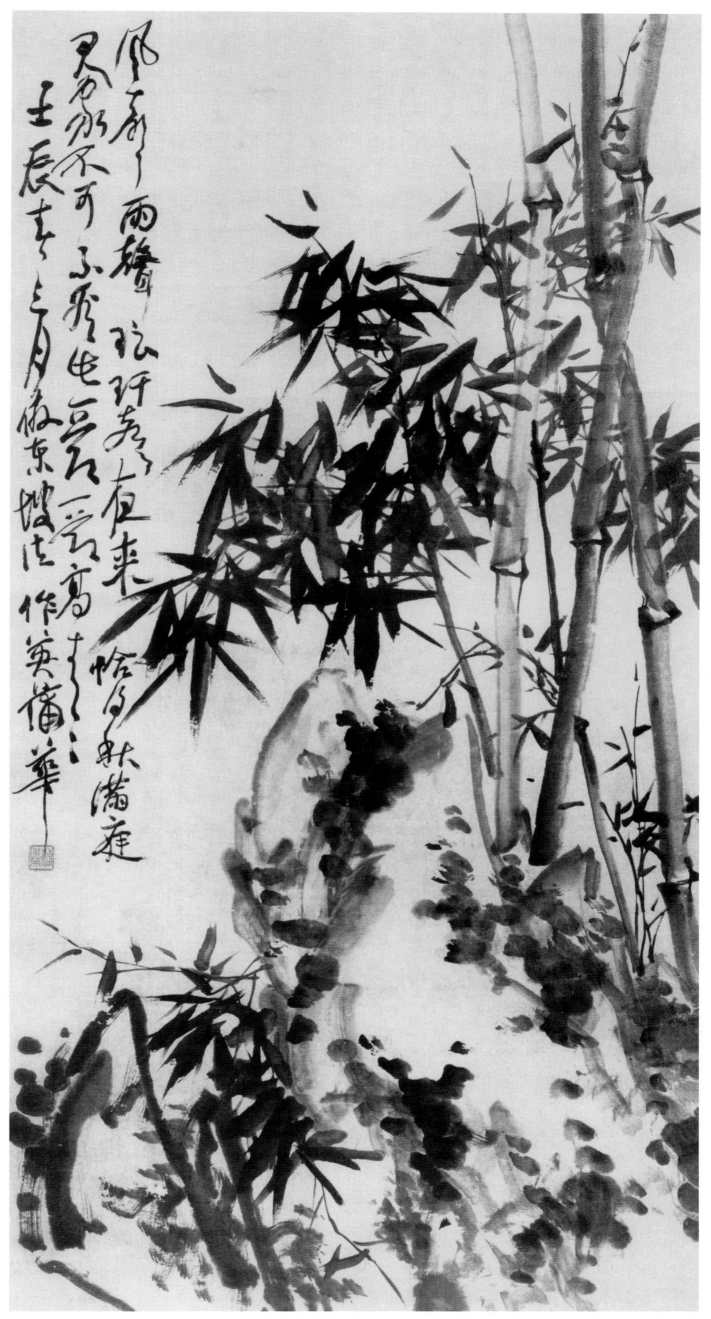

风声雨声墨竹图　蒲华（清）

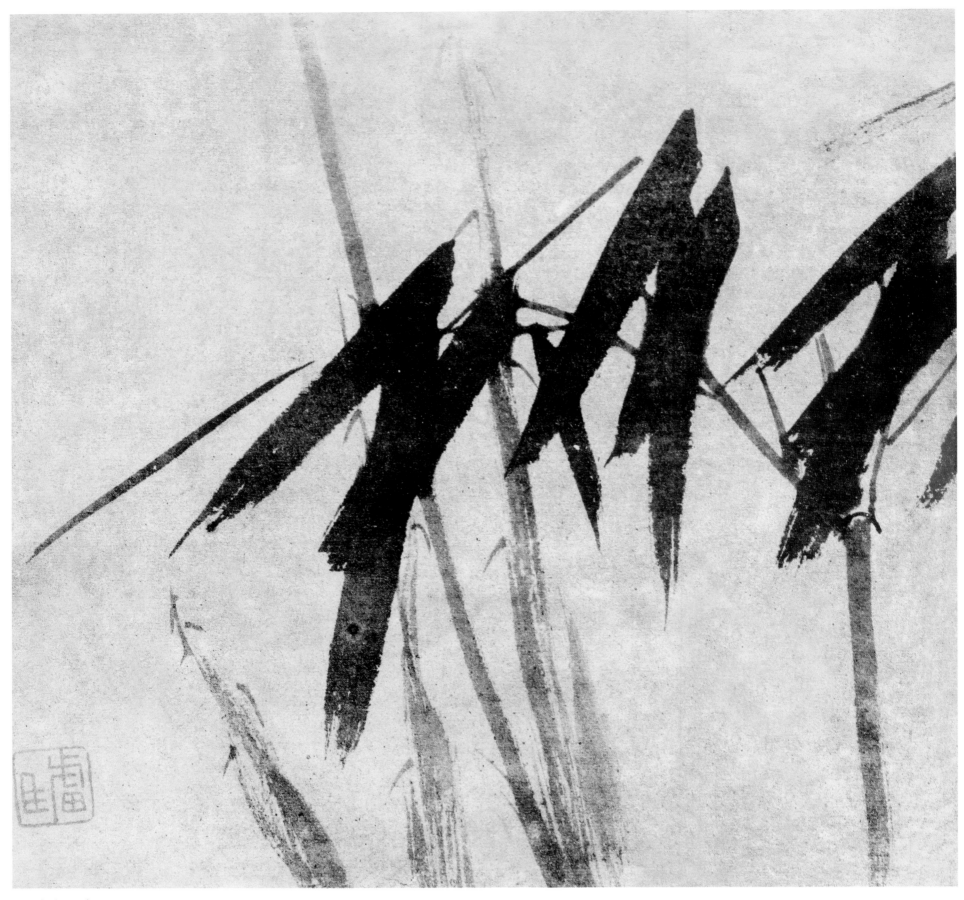

竹 朱耷（清）

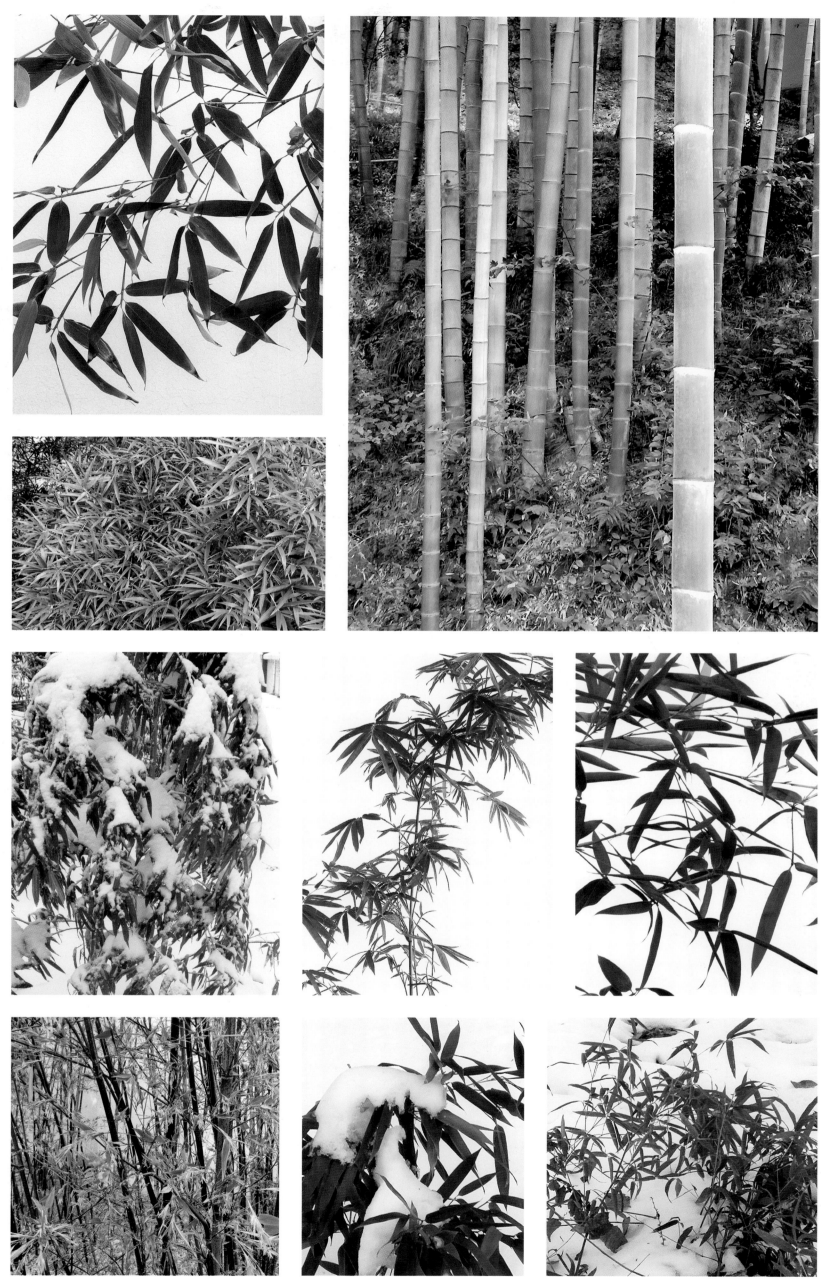

竹干的画法

竹干有粗细两种。画细竹干最好用大兰竹笔。画之前，必须先将毛笔洗净，在毛笔上面留适当水分，在笔肚的一边蘸适当的墨色，下笔时用不着墨的一边落笔。行笔分三个步骤，即起笔、行笔、收笔，要笔笔清楚。画小竹干行笔要以中锋为主，行笔要稳。根据竹干的结构特点，画出来的竹子墨色一边重一边淡，或者两边重中间淡，竹子要有圆的感觉，墨色要透明。

画粗毛竹要用较大的斗笔来画，方法有两种：第一种是先将毛笔洗净，在毛笔上留适当淡墨色，用另一支毛笔蘸重墨加在斗笔的笔根处，再用斗笔的笔尖蘸中性的墨，落笔时以侧锋为主向上行笔，一笔一节竹子，这样画出来的竹干亮丽透明；另一种方法是将毛笔洗净后在笔的一侧蘸墨，然后用不着墨的一侧落笔，这样也能画出竹干透明、圆的感觉。

一棵完整的竹子，中间节长两头短，若画靠近根部的竹干应一节比一节长，若画靠近梢部的竹干应一节比一节短。

竹子的弯曲是从竹节处开始的，竹干一般不弯曲，所以古人有"竹子弯节不弯干"之说。

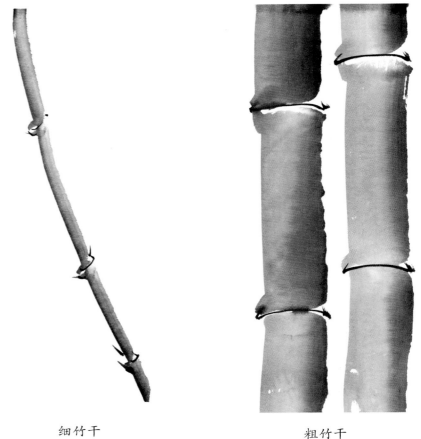

细竹干 粗竹干

竹节的画法

把竹节向上或向下的感觉画出来有两种画法：一种是"乙"字形，向下弯曲，另一种是"八"字形，向上弯曲。竹干是圆形的，竹节则是一条弧线，如果竹节正好处于人的视平线上，则是一条直线，但这种情况并不多见；处在视平线以上的竹节是向上的弧形弯曲，这就是点节中常用的"八"字形；处在视平线以下的竹节则是向下的弯曲，呈"乙"字形。画竹节用重墨，时间控制在竹干墨色将干未干时进行。

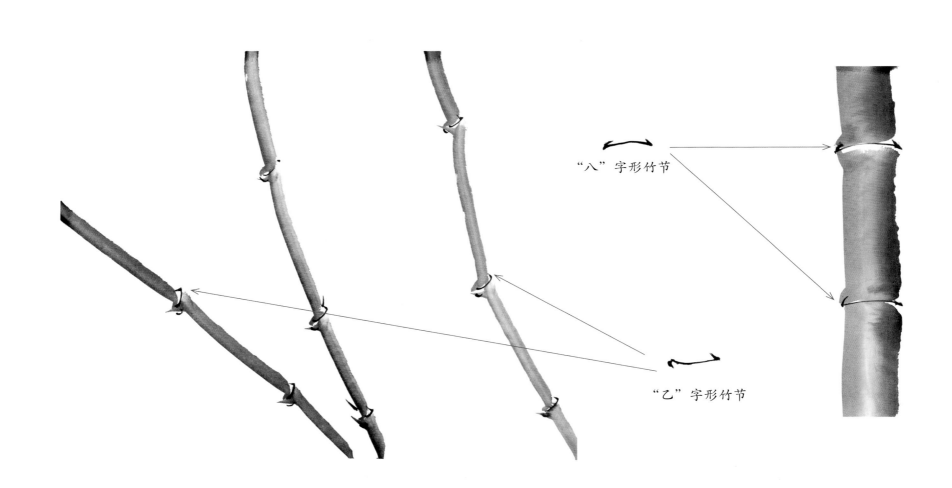

"八"字形竹节

"乙"字形竹节

小枝的画法

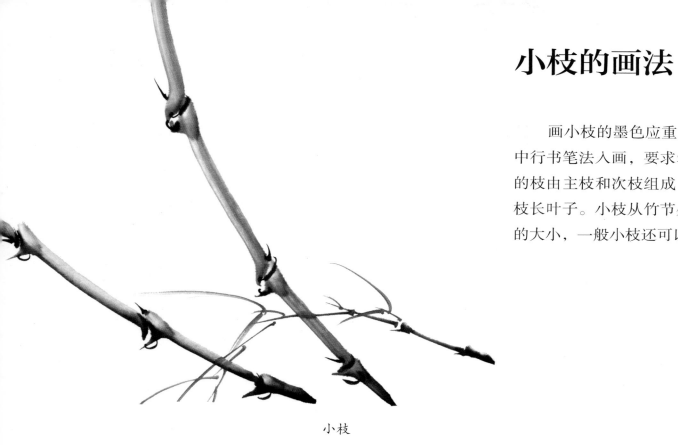

画小枝的墨色应重于竹干，用笔以中锋为主，行笔要用书法中行书笔法入画，要求笔笔连贯，表现出的枝条要有生机。小枝的枝由主枝和次枝组成，主枝不长叶子，从主枝干上长出来的次枝长叶子。小枝从竹节处长出，每处竹节一般生两枝。根据主枝的大小，一般小枝还可以分出再小的枝。

小枝

画竹枝要画出它在不同情况下的变化特征。如晴天的竹子不受风雨的影响，竹枝变化自然，生机勃勃；而雨天或雪天的竹枝，由于受雨雪的影响，竹枝一般向下垂；风中的竹枝，由于风的作用，竹枝一般偏向一边，冬竹，因为枝干已经停止生长，所以竹梢处行笔是向里的，显得有生机。

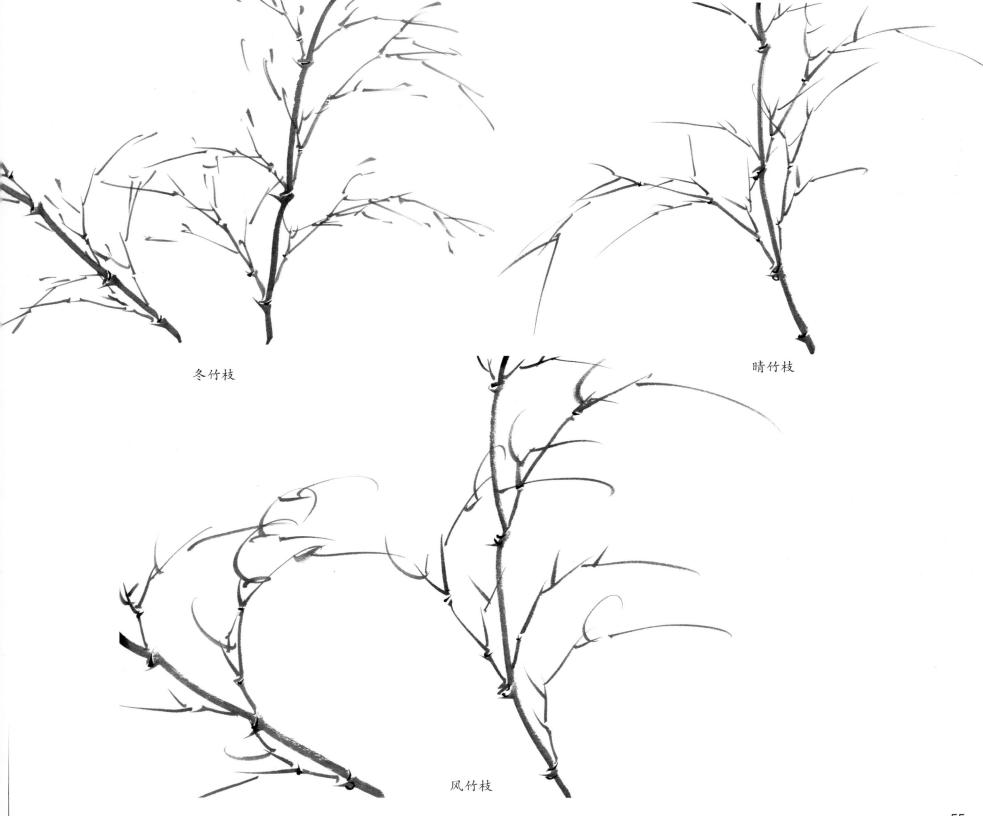

冬竹枝

晴竹枝

风竹枝

竹叶的画法

　　每组竹叶都是由单片竹叶组成，单片竹叶在不同的透视情况下表现出来的形态各不相同，有正、侧、仰、俯等各种形态；用笔则有起笔、行笔、收笔之分；竹叶有"人"字形、"个"字形、"介"字形、"分"字形等，这些形状是画竹叶的最基本形。竹叶随着风、晴、雨、雪等不同的自然环境的变化而变化，可以由以上的基本形演变成"落雁""父""惊鸦""飞雁""鱼尾""金鱼尾"等不同的形状。

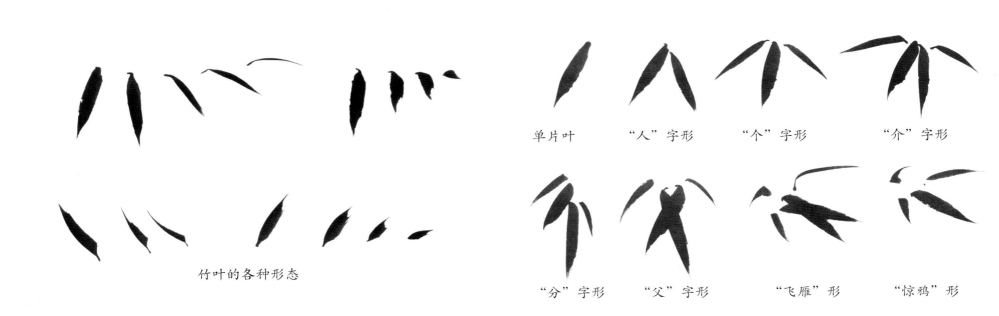

| 单片叶 | "人"字形 | "个"字形 | "介"字形 |

竹叶的各种形态

| "分"字形 | "父"字形 | "飞雁"形 | "惊鸦"形 |

　　一组叶子由小的基本形组成，如"个"字形与"人"字形组合、"个"字形与"介"字形组合、"个"字形与"父"字形组合、"人"字形与"分"字形组合等。例如"人"字形与"个"字形的组合就可以有很多种不同的组合方式，这主要是位置上的不同。一组叶子全是由"介"字形组成，叫叠"介"字形，多用于画晴天的竹子；叶子全是由"分"字形组成的叫叠"分"字形，多用于画雨天的竹子。"分"字形和"介"字形叶子之间的主要区别在于叶与叶之间的角度大小："介"字形表现晴天的竹子，叶与叶之间的角度大；"分"字形表现雨天的竹子，由于叶上有雨水，所以向下垂得厉害，叶与叶之间的角度小。

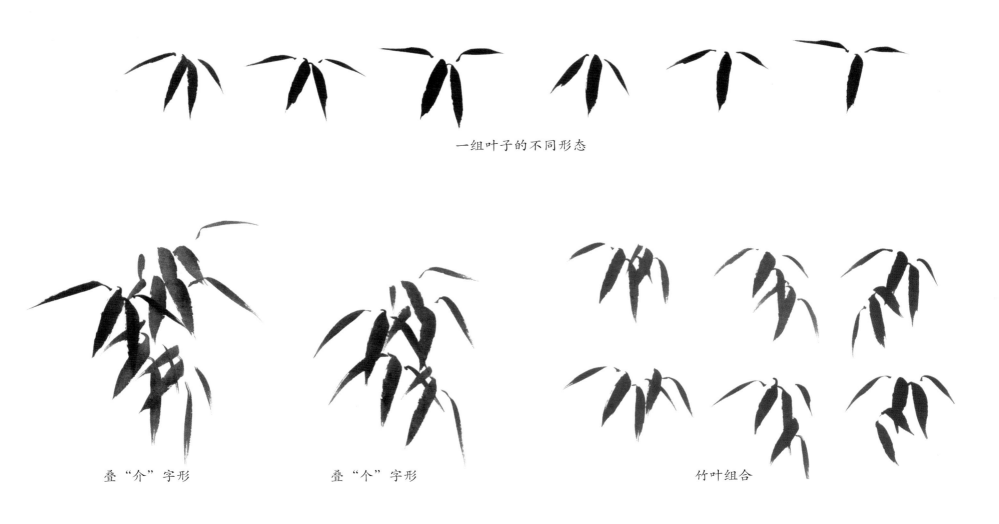

一组叶子的不同形态

叠"介"字形　　　　　叠"个"字形　　　　　　　竹叶组合

画春天刚长出来新竹，叶子是向上长的，由"鱼尾""金鱼尾""蜻蜓""重人"等形状组成。

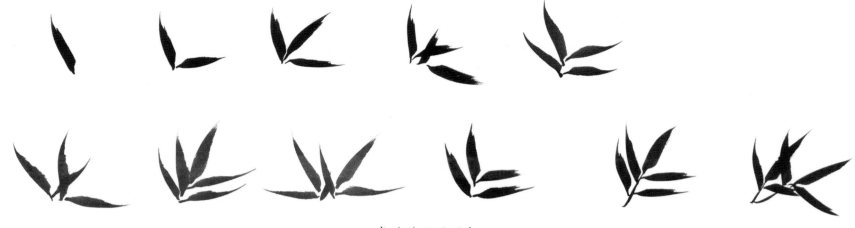

春叶的不同形态

一组完整的叶子可以先画枝后画叶，也可以先画叶后添枝。先枝后叶法，即先画出小枝的形状，再根据小枝的结构情况画叶子，叶子要大小组相结合，浓淡墨结合。叶子要与小枝结合好，画出来的叶子要感觉很结实地长在小枝上，这种方法是画墨竹的主要方法。先叶后枝法一般表现较小面积的竹子，这种方法是先画出叶子，再根据叶子的布局添枝。不管在什么情况下，竹叶的墨色应重于竹枝，叶子应与小枝结合好。

两组叶子要分出远近，近处的墨色重，远处的墨色淡。一枝完整的竹子，要根据长势布叶，前后层次要分明。

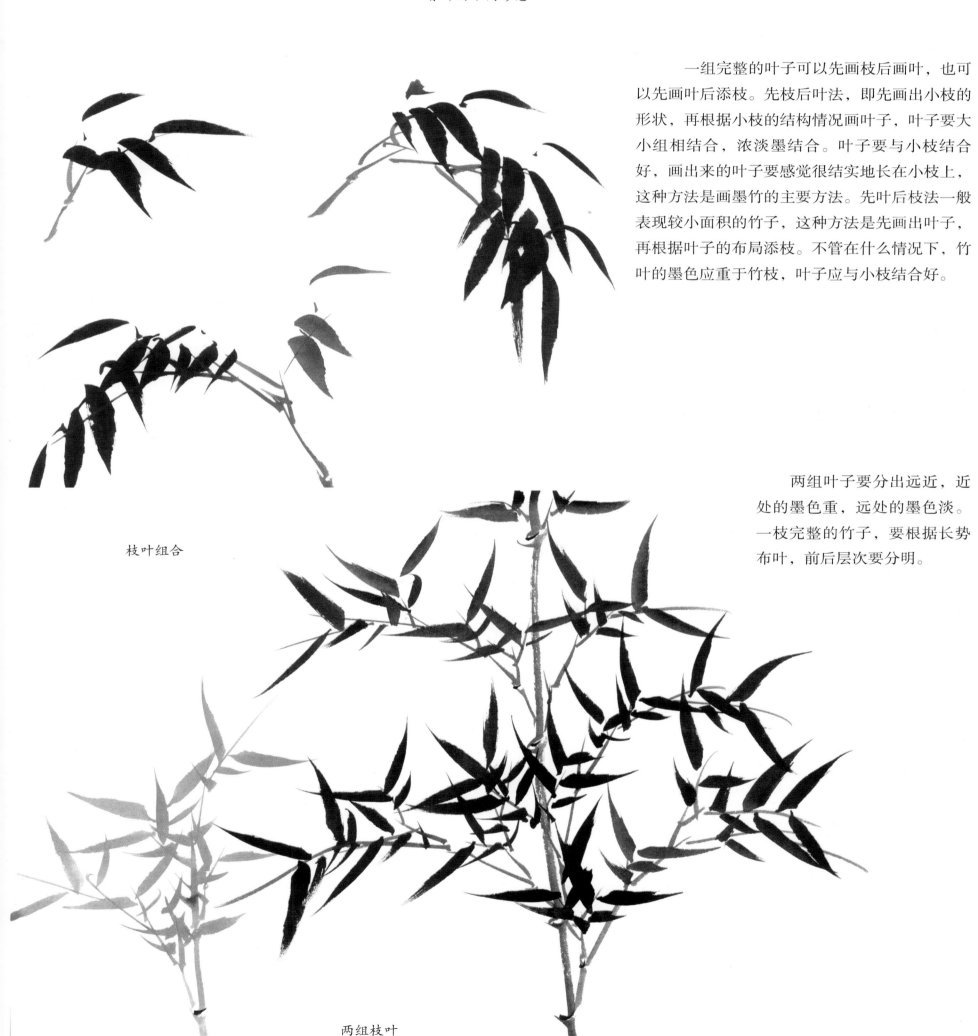

枝叶组合

两组枝叶

画风竹时，由于风的作用，竹叶多偏向一边；画雨竹时，竹叶多由"分"字形组成，由于雨水的影响，竹叶向下垂得较重；画晴竹时，由于竹叶长势不受风雨的影响，应表现得较为自然；画雪竹有很多方法，比较常见的是在画好的竹子上渲染底色，空白处即是雪。

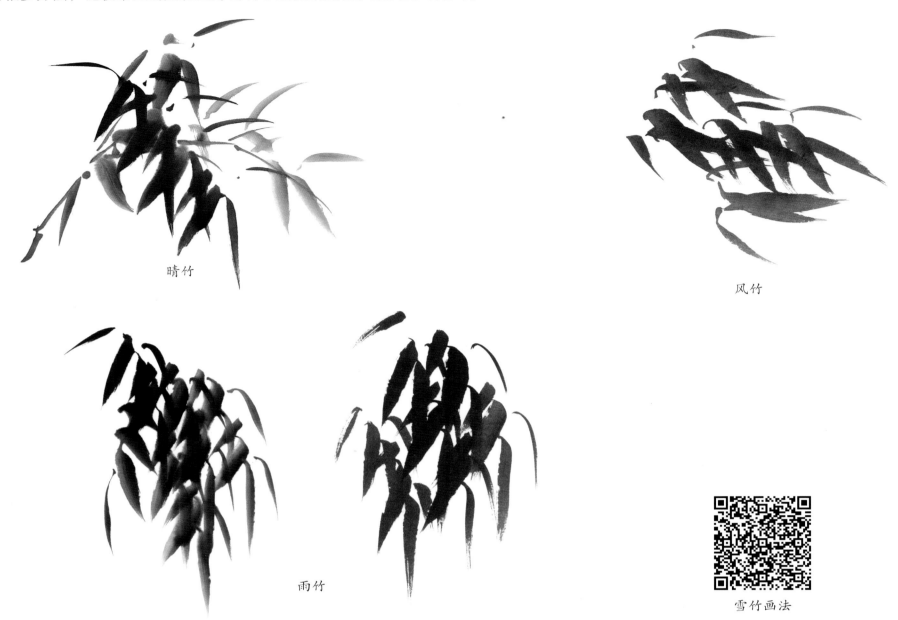

晴竹

风竹

雨竹

雪竹画法

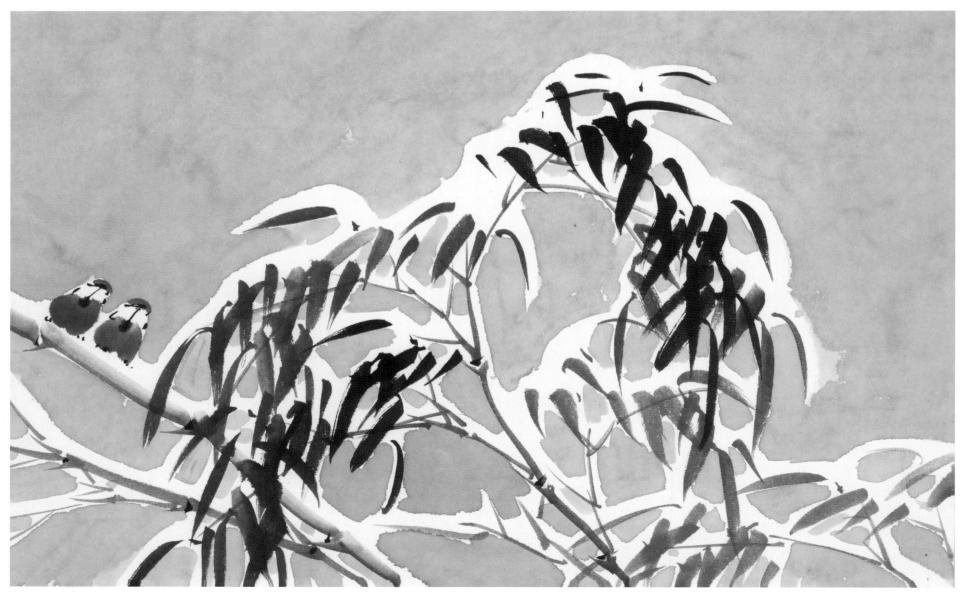

雪竹

竹笋的画法

　　竹笋的种类很多，一般作为绘画的题材可以分为粗毛竹竹笋和细竹竹笋两大类。竹笋的外皮叫竹箨，尖端的叶子叫箨叶。画竹箨应笔尖蘸浓墨，笔根蘸水或淡墨，依照箨片的结构由上到下一气呵成。大的关系画好以后再画小箨叶，小箨叶墨色应重于竹箨。笋尖用笔应挺拔有力，笋尖画三五个即可，要有长短的变化。最后用干笔画出箨片上的纹理，用重墨点出箨片上的斑点，画小竹笋的方法和大竹笋基本一致，所不同的是用笔造型要清瘦一些。

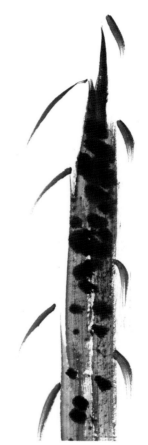

竹笋的基本画法

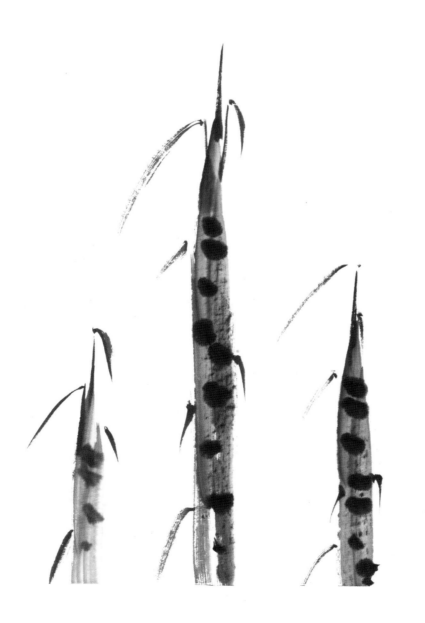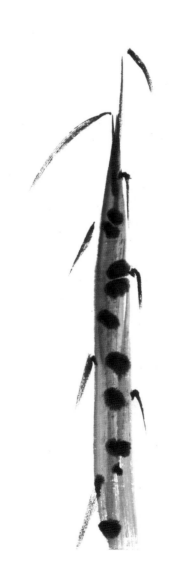

竹笋画法

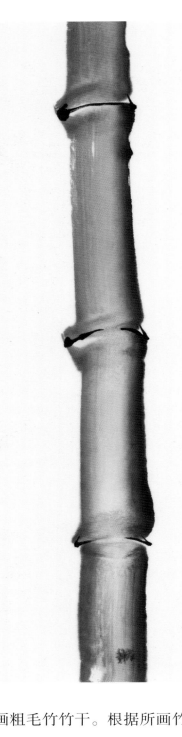

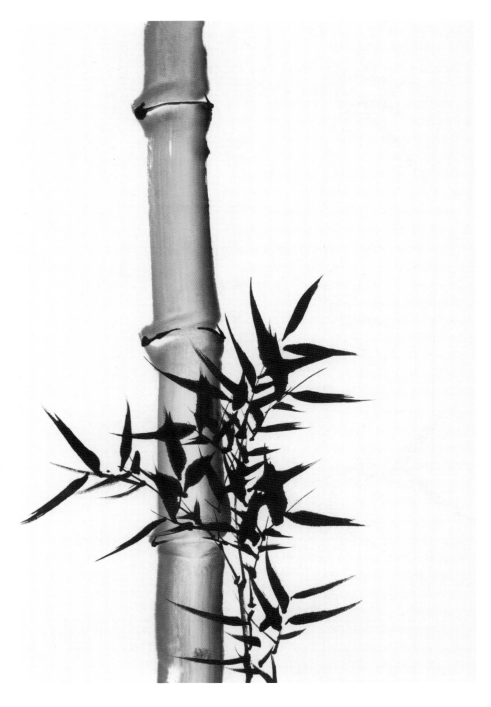

1. 画粗毛竹竹干。根据所画竹干的大小，选用大型的斗笔。先将毛笔洗净，在毛笔上蘸淡墨，然后用另一支毛笔蘸重墨施在蘸好淡墨的毛笔笔根处，再用第三支毛笔蘸清水施在蘸好淡墨的毛笔中段，这样就会出现笔根重，笔尖淡，中间清的状态。然后以侧锋行笔，由下往上画出竹干，画出来的竹干中间亮，两边重，右边又重于左边，这样能很好地表现出竹干的质感。

待竹干墨色将干未干时，画出竹节，粗毛竹的竹节一般用"八"字形画法，画仰视的竹节，竹节用隶书的笔法来画。

2. 画竹干前面的叶子。竹干前面的叶子用重墨。这是一幅春天的竹子，叶子向上生长，结构上多用"鱼尾""金鱼尾""重人"等形状，画春天的竹子用笔要干脆利落，画出来的竹子要充满生机。

春竹图绘画步骤详解2

春竹图绘画步骤详解1

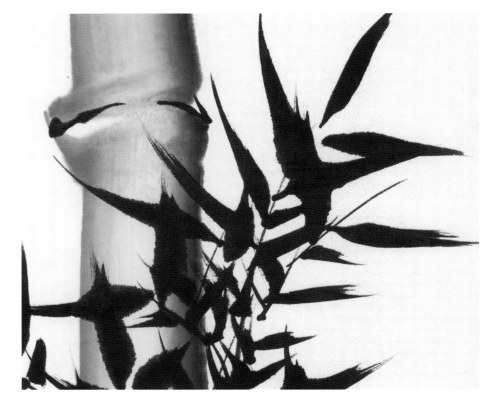

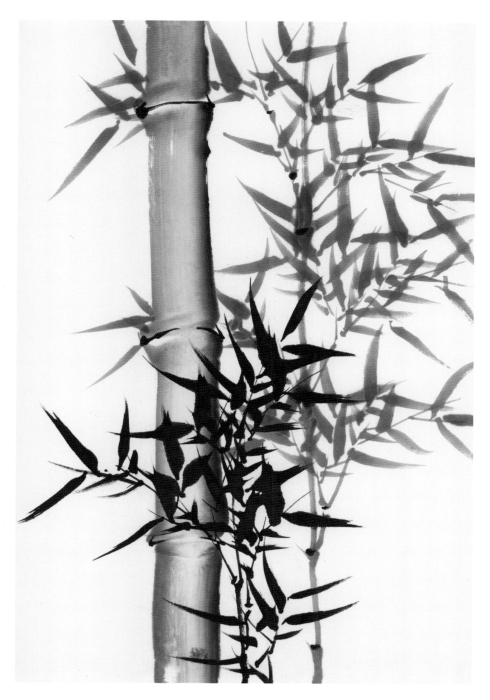
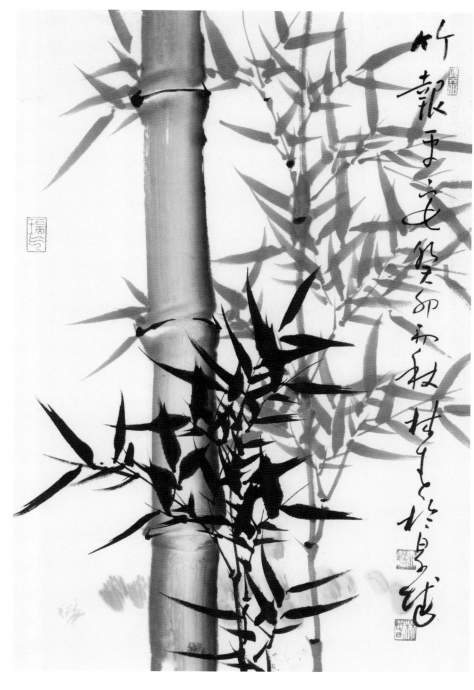

3. 画后面的竹叶。写意画用墨近浓远淡，所以后面的竹枝竹叶，相对前面的叶子用墨应淡一些，在造型上应该避开竹干，画在竹干的后面。

4. 添虚笔，题款。画面的主体部分画好后，再在竹子后面添加几笔淡墨虚笔，以增加画面层次，最后题款、盖印，完成。

春竹图绘画步骤详解3

春竹图绘画步骤详解4

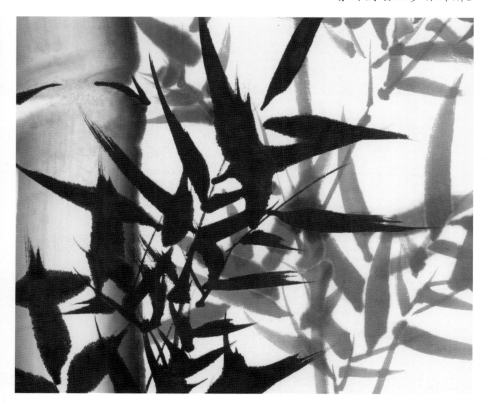
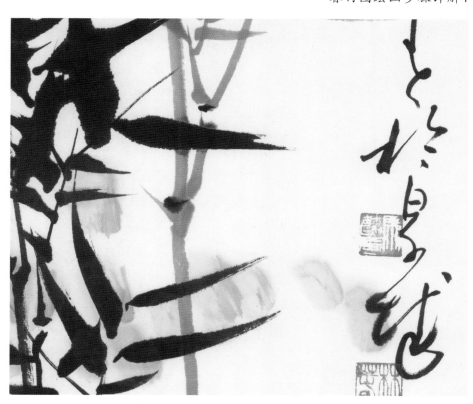

1. 画石头。先在画面的右下角画石头，写意花鸟画的石头和山水画中的石头表现步骤是一样的，也是分勾、皴、擦、点、染，用笔上要一气呵成。写意花鸟画的石头，一般不是画面要表现的主体部分，所以，在画面上一般处于次要位置，在用笔、用墨和造型上不可太实，太突出，以免影响画面主体部分。

竹石图绘画步骤详解1

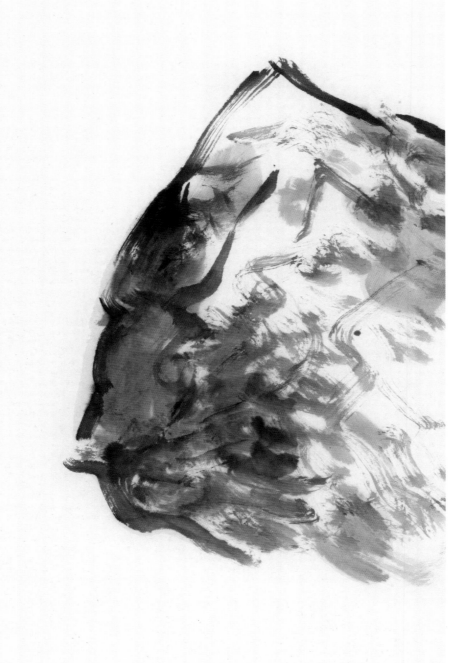

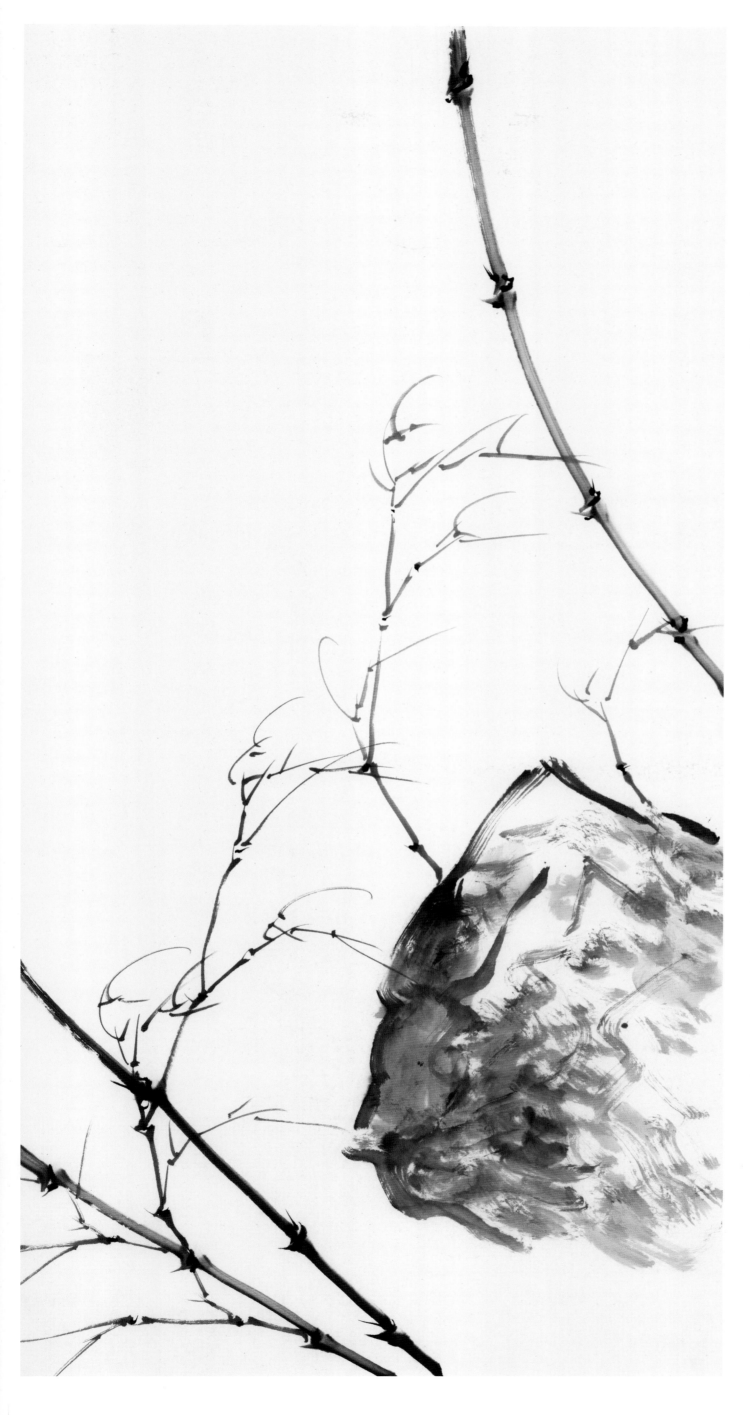

2. 画竹干、竹节和竹枝。
在画面的左下和右上分别画竹
干，左下两枝，右上一枝，这
样画面布局有聚有散。细竹干
上的竹节一般用"乙"字形来
表现，画俯视的竹子。从左下
开始画小枝，小枝的用笔以行
书的笔法完成，笔笔连贯，画
出生气。这幅画表现的是风中
之竹，竹枝虽然偏向一边，但
要有迎风取势的感觉，画出来
的竹枝要有弹性，有生机。小
枝墨色也要分浓淡，前面的用
墨重，后面的用墨淡。

竹石图绘画步骤详解2

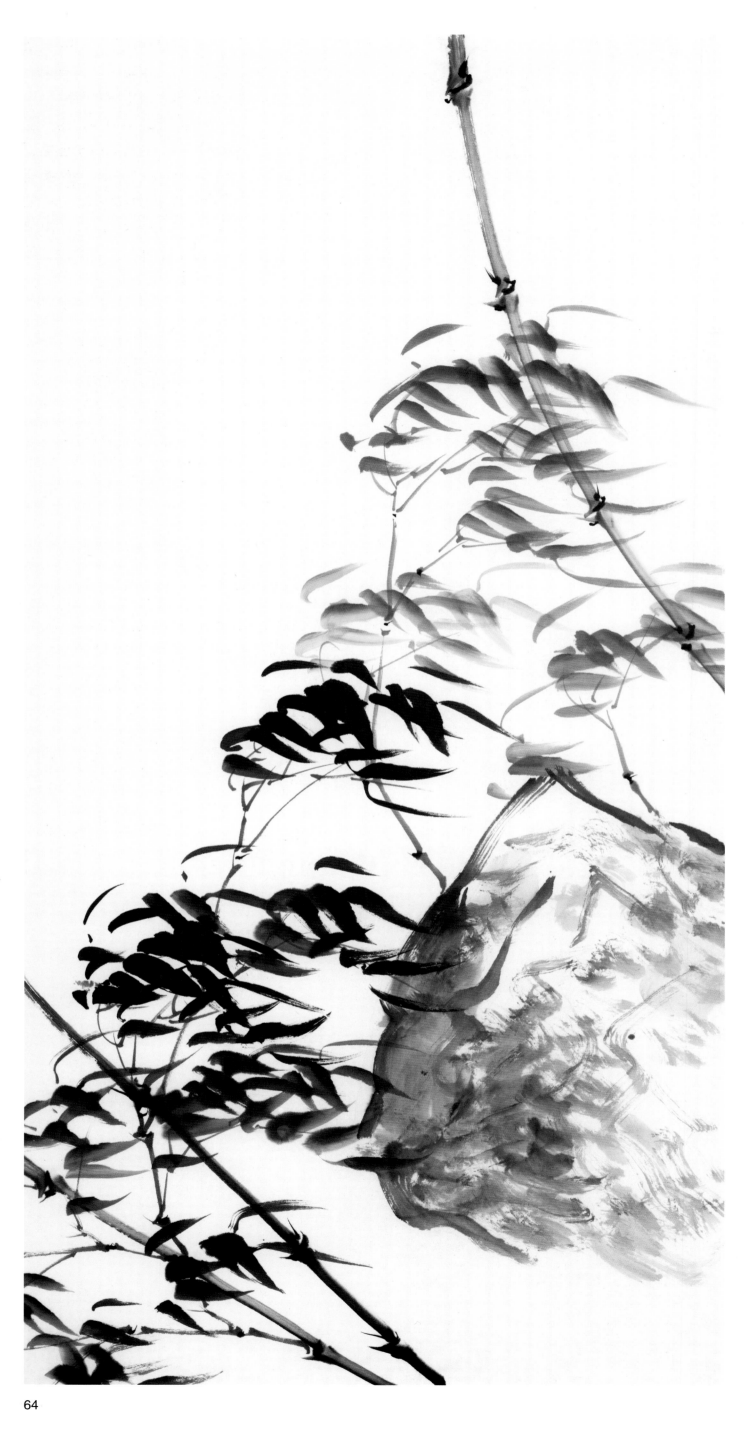

3. 画竹叶。风竹的叶子，一般偏向一边，各种形状的叶组要合理搭配，用笔要干脆利落。在用墨上，前面一组叶子总体上要比后面一组重，但在局部的变化上也要分出浓淡。后面一组叶子用墨淡，画淡墨叶子更要注意墨色变化，每片叶子都应有浓淡变化，这样才能使画面透明，气韵生动。

竹石图绘画步骤详解3

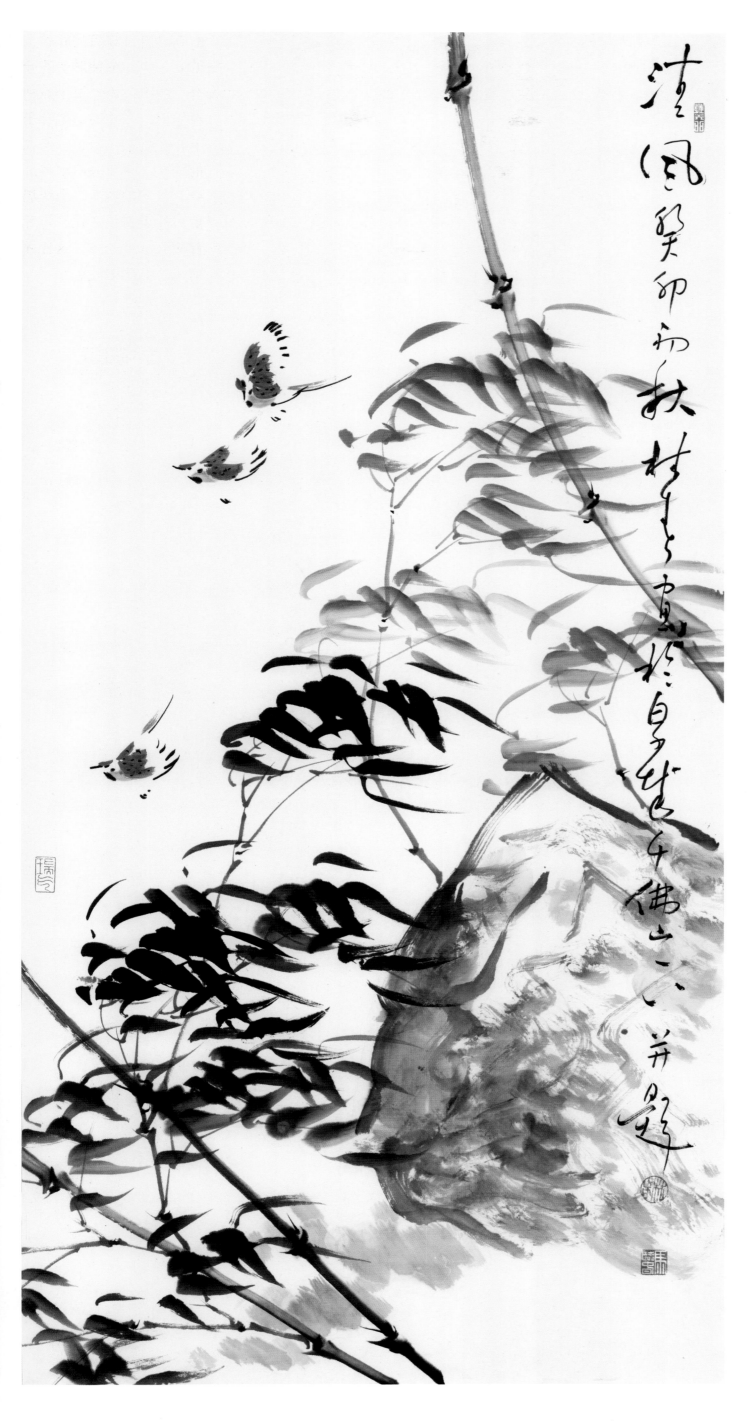

4. 画麻雀，添虚笔，题款、盖印。在画面中，竹子一般搭配麻雀，麻雀比较常见，能够起到活跃画面的作用。在画面的下方添几笔淡墨虚笔，以增加画面层次。这幅画的题款在画面的右侧，从上到下，是画面构成的重要部分，起到画面的支撑作用。最后盖印完成。

竹石图绘画步骤详解4

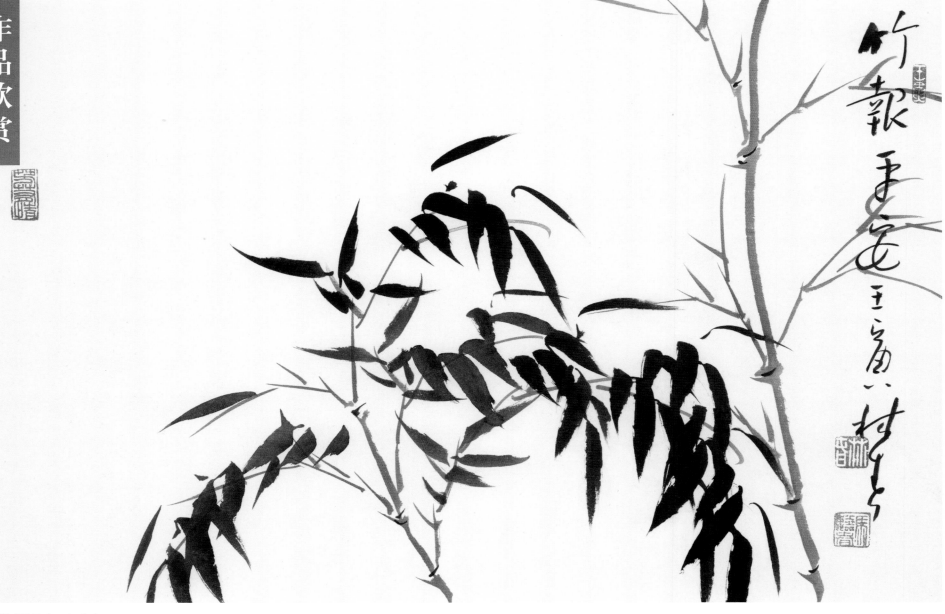

竹报平安 马麟春

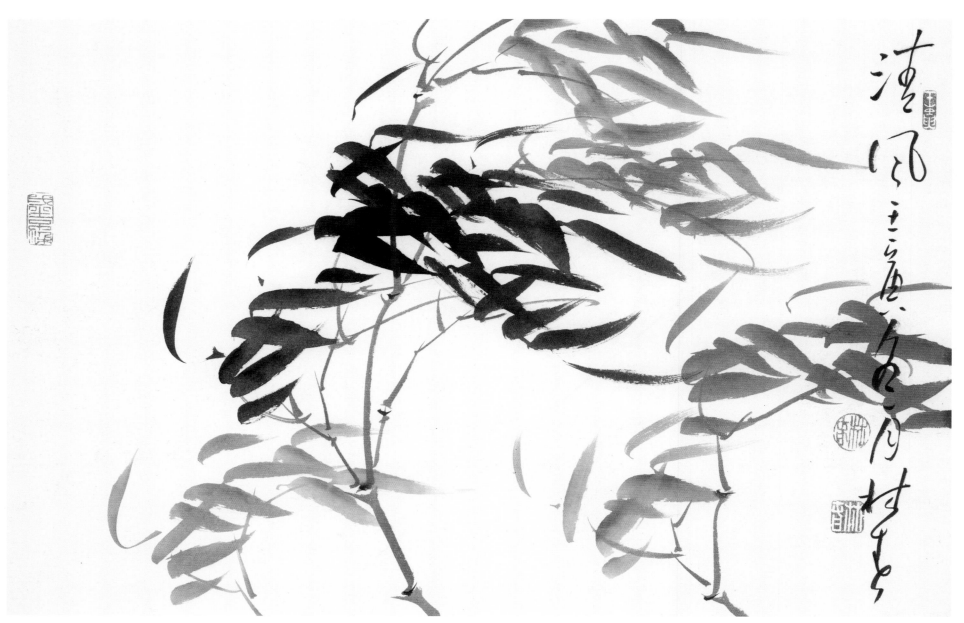

清风 马麟春

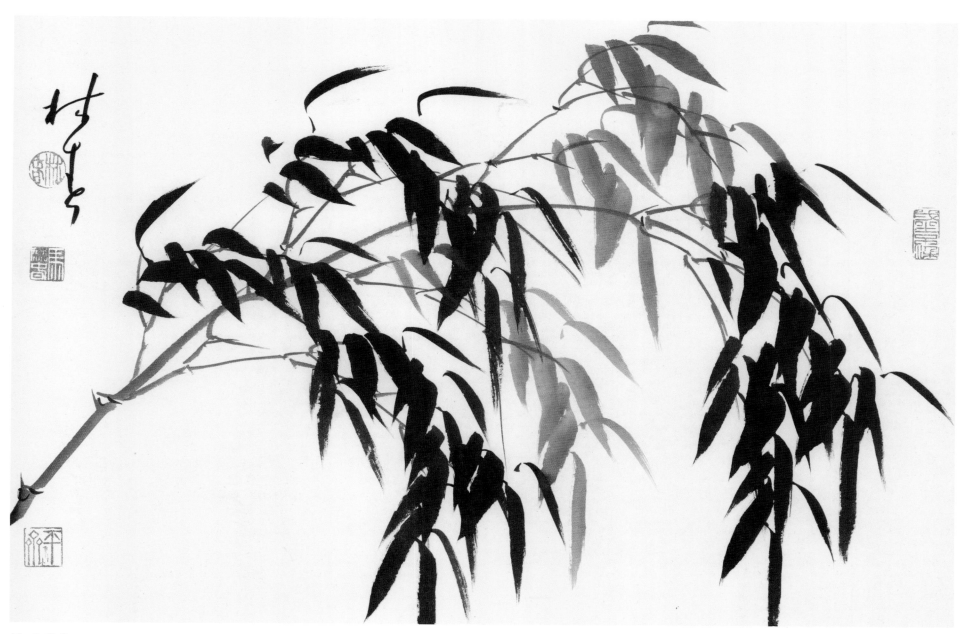

竹 马麟春

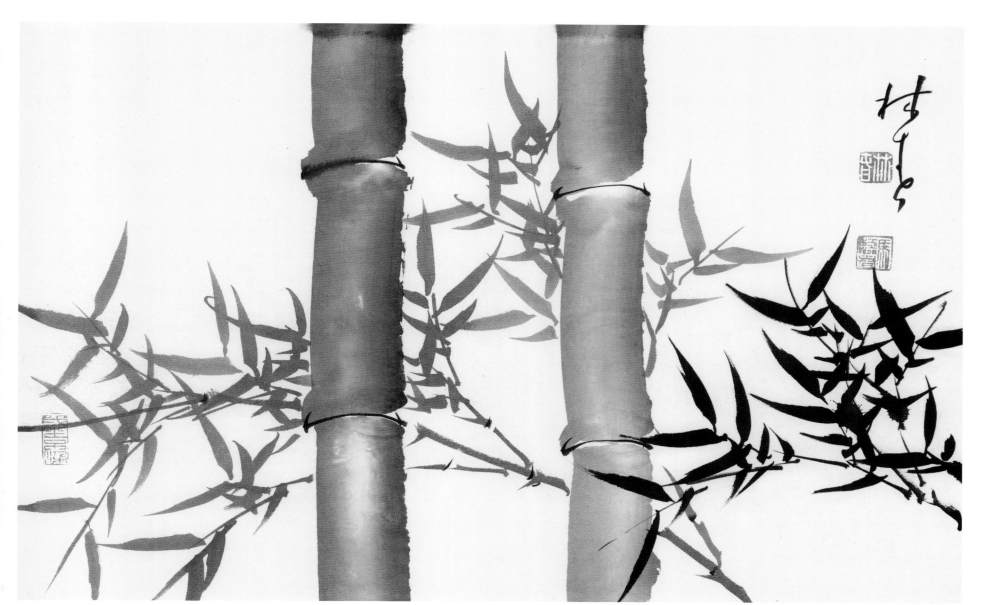

墨竹 马麟春

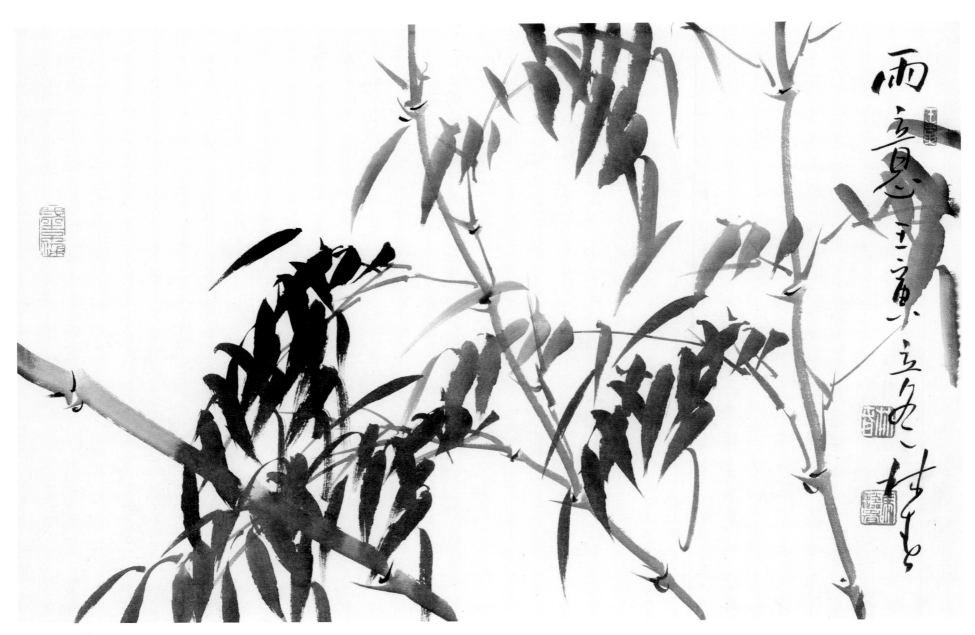

雨意 马麟春

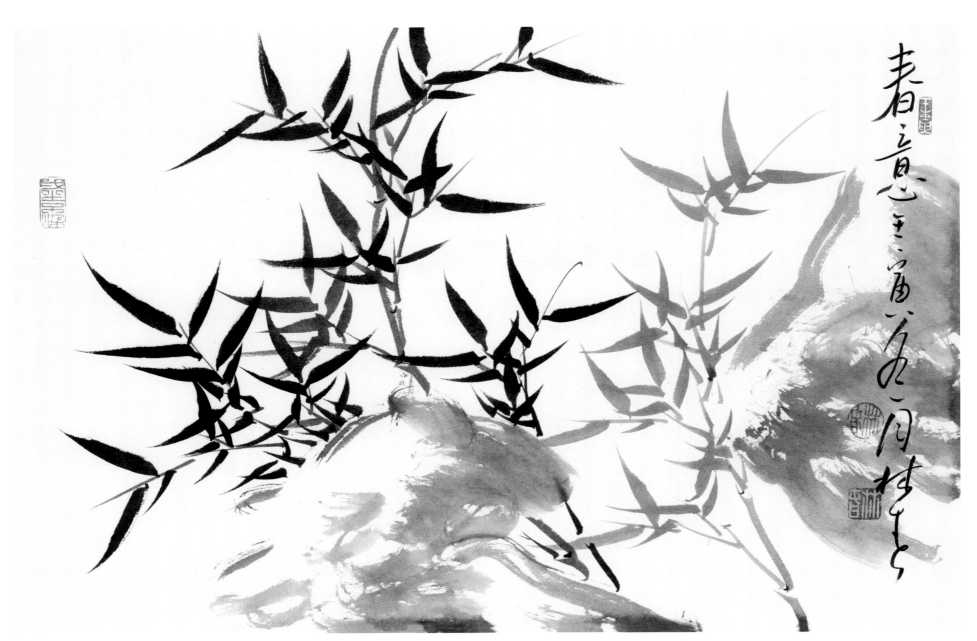

春意 马麟春

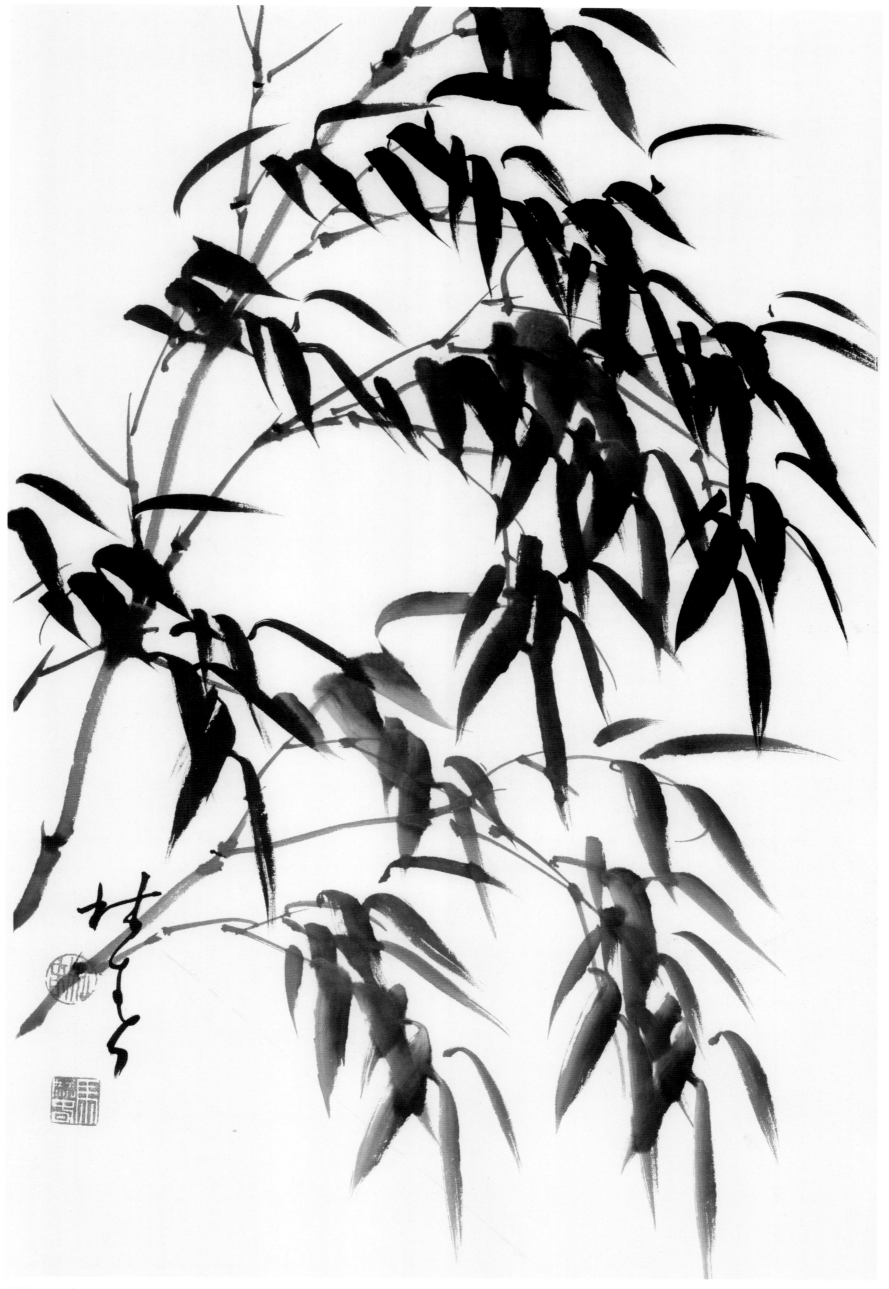

墨竹 马麟春

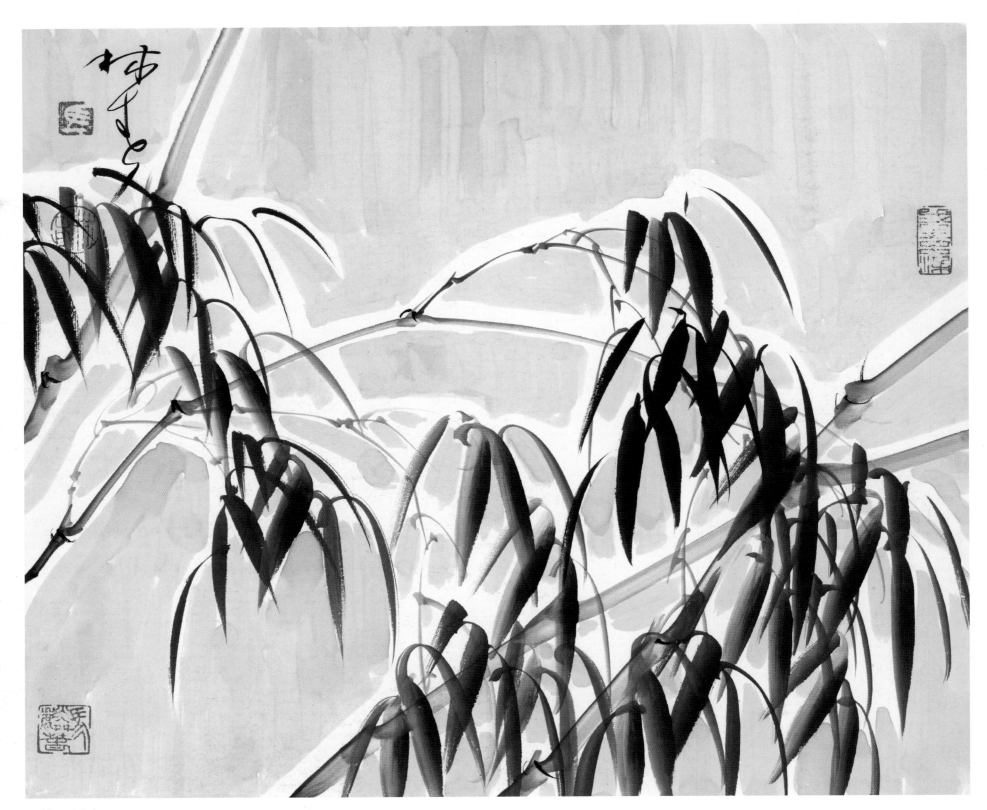

雪竹 马麟春